高等职业教育土木建筑大类专业系列新形态教材

设 计 速 写

孟宪民　李　娜　主　编

U0360649

清华大学出版社

北 京

内 容 简 介

本书共分为 4 章。第 1 章为素描，主要包括素描工具、素描的表现方法、光影素描、结构素描、几何体素描、静物素描等基础知识，为读者学习速写打下基础。第 2 章为透视与构图，重点讲述了一点透视、两点透视和绘图中构图的应用，进一步为读者学习设计速写做好铺垫。第 3 章为景观、建筑与室内速写，内容包括设计速写基础、园林景观设计速写、建筑设计速写和室内设计速写，着重介绍景观、室内及建筑速写以及手绘效果图的表现，并配有大量设计速写作品，为读者提供范例。第 4 章为优秀作品赏析，包括园林景观设计、建筑设计和室内设计的速写和手绘效果图表现作品，通过对优秀的手绘作品临摹帮助读者快速提高速写技能。

本书适用于高职和高等院校的园林、风景园林、园林规划设计、景观设计、环境艺术、建筑学等专业使用，也可作为园林、环艺、建筑等行业培训教材以及相关爱好者自学用书。

图书在版编目（CIP）数据

设计速写 / 孟宪民，李娜主编 . —北京：清华大学出版社，2022.1（2025.2 重印）
高等职业教育土木建筑大类专业系列新形态教材
ISBN 978-7-302-59772-8

Ⅰ . ①设⋯　Ⅱ . ①孟⋯ ②李⋯　Ⅲ . ①速写技法－高等职业教育－教材　Ⅳ . ① J214

中国版本图书馆 CIP 数据核字（2021）第 270484 号

责任编辑：杜　晓
封面设计：曹　来
责任校对：李　梅
责任印制：宋　林

出版发行：清华大学出版社
　　　　　网　　　址：https://www.tup.com.cn, https://www.wqxuetang.com
　　　　　地　　　址：北京清华大学学研大厦 A 座　　　　　邮　　编：100084
　　　　　社 总 机：010-83470000　　　　　邮　　购：010-62786544
　　　　　投稿与读者服务：010-62776969, c-service@tup.tsinghua.edu.cn
　　　　　质量反馈：010-62772015, zhiliang@tup.tsinghua.edu.cn
印 装 者：三河市龙大印装有限公司
经　　销：全国新华书店
开　　本：185mm×260mm　　　印　　张：8　　　字　　数：163 千字
版　　次：2022 年 1 月第 1 版　　　印　　次：2025 年 2 月第 2 次印刷
定　　价：45.00 元

产品编号：091886-01

前　言

　　手绘是设计师必备的基本功，它能增强设计师对造型艺术的敏感度，提高设计师的艺术素养，使设计思想更加活跃。手绘也是设计师在设计中必须要经历的一个过程，在这个过程中，设计速写，也就是徒手快速表现，是设计中的一个重要环节。

　　设计速写能够快速表达和记录设计师的构思过程、设计理念。设计中灵感的瞬间闪现，可通过设计速写生动地刻画出设计构思的精髓。以建筑设计为例，建筑设计的推敲过程是以快速草图的方式表达的。建筑前辈梁思成先生曾说："设计首先是用草图的形式将方案表达出来"。概括地说创作草图具有特殊的形式美特征，是传递设计师形象思维过程的"特殊语言"。世界著名建筑大师赖特也曾经说过："我喜欢抓住一个想法，戏弄之，直至成为一个诗意的环境。"赖特在创作过程中有了构思想法和瞬间的灵感之后，运用娴熟的快速表达技巧，反复勾画草图并进行推敲。因此说设计速写是一个设计师职业水准最直接、最直观的反映，它最能够体现设计师的综合素质。

　　除了徒手快速表现草图外，设计速写的另一种应用是比较写实、精细的手绘效果图。它是在设计方案定稿之后，如实、清晰地表达出设计中的各类元素，在线条、比例、结构、透视上要求更为准确，与计算机效果图的要求相似，这就需要设计师具备更扎实的美术功底。虽然在计算机设计已经普及的今天，它能模拟出真实的场景，更容易被接受，大多数设计师也已习惯使用计算机制作效果图，但是计算机技术作为工具是不能达到手绘效果的，手绘永远不会被软件所取代。手绘效果图是一种随机的、生动且有灵气的、因人而异的设计作品，甚至可以说是一幅艺术品。不同风格的表现手法，可以充分显示出设计者深厚的艺术底蕴和高素质的设计水平。本书的编写与出版，希望可以为园林、环境艺术及建筑等专业培养出具备一定手绘能力的设计人才提供支持。

　　本书的主要特点如下。

（1）在内容安排上由浅入深，循序渐进。第 1 章为素描，从画线开始，到对光影素描、结构素描的认知，再到几何体素描、静物素描，为读者学习速写打下一定的基础。第 2 章为透视与构图，进一步为学习设计速写中合理构图与运用透视知识打下基础。第 3 章为景观、建筑与室内速写，内容包括设计速写基础、园林景观设计速写、建筑设计速写和室内设计速写，本章也是本书的核心内容。第 4 章为优秀作品赏析，作品涵盖了景观设计、建筑和室内的速写以及手绘效果图作品。

（2）重点突出，详略得当。对于重点和难点的内容，使用了较多的笔墨，目的是使学生更容易理解。例如，透视为设计速写的重点和难点，书中对于一点透视和两点透视分别列举具体的案例进行阐述，并配有详细的步骤图，目的就是让初学者或自学者都能看懂学会。

（3）突出时代性与实用性。书中呈现的设计速写范例，多为作者的手绘作品，并采用当前流行的手绘风格。第 4 章的插图采用单页高清大图的形式，便于读者临摹和学习交流。本书中配有多个手绘视频，详细展示了绘制过程，为读者提供学习便利。

本书编写人员为高校双师型教师，具有行业的生产实践和多年的教学经验，使书中内容与行业需求紧密结合。本书编写分工如下：第 1 章、第 2 章和第 4 章由孟宪民（辽宁生态工程职业学院）编写，第 3 章由李娜（辽宁生态工程职业学院）编写。

本书在编写的过程中参考了一些资料和图片，在此对原作者表示感谢。由于编者水平有限，欢迎广大读者在使用教材过程中提出意见和建议，以便我们及时调整和修改。

编　者

2021 年 9 月

目　录

第1章 素描

1.1 素描基础知识

素描是使用简单的工具，以线条和色块明暗色调的变化为主要描绘方式的单色绘画。它是利用点、线、面对表现对象进行准确、概括及朴素的描述，被视为一切造型艺术的基础。

素描开始时仅为画家作画的构思草图，但表现手法非常写实，所用的线条流畅、奔放，表现的形象生动准确，如图1-1~图1-4所示。后来由于其表现风格逐渐精致细密，渐渐和其他画种一样，成为一种创造性的表现形式和独立的美术作品形式。图1-5为用铅笔表现的风景素描画。

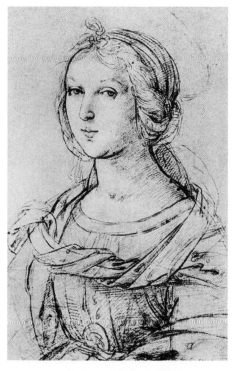

❖ 图1-1 西斯庭圣母像素描（[意]拉斐尔）

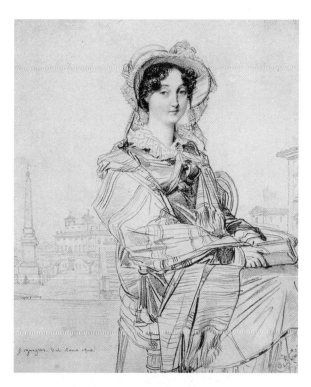

❖ 图1-2 人像素描（[法]安格尔）

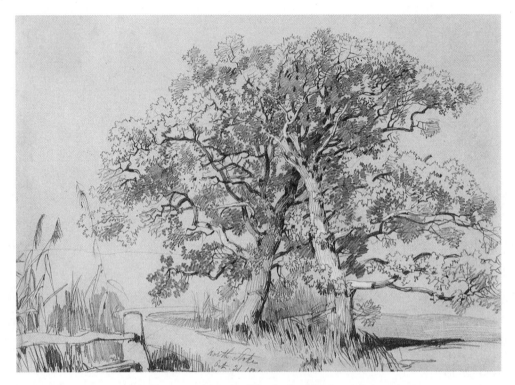

❖ 图 1-3　北斯托克的树　（[英]爱德华·李尔）

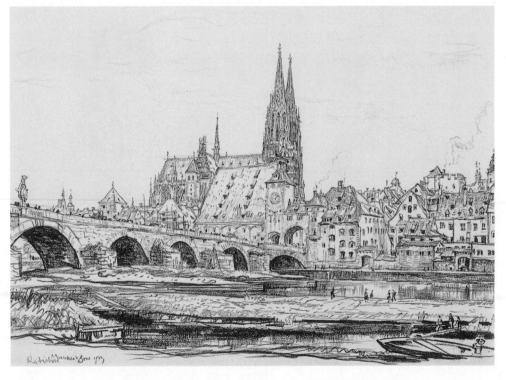

❖ 图 1-4　远眺雷根斯堡天主教堂　（[英]缪尔黑德·伯恩）

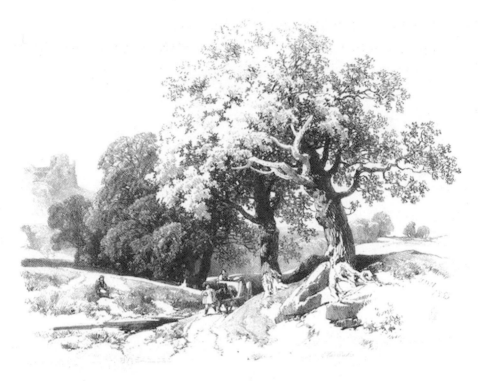

❖ 图 1-5 风景素描

1.1.1 素描工具

素描常用的工具有铅笔、炭笔、木炭条、炭精棒、橡皮、画板和画夹、素描纸等。其中铅笔的铅芯有不同等级的软硬区别，硬度以"H"表示，如：1H、2H、3H、4H 等，数字越大，硬度越强，色度越淡；黑度以"B"表示，如：1B、2B、3B、4B、5B、6B、8B 等，数字越大，软度越强，色度越黑。

（1）初学绘画者可从 HB 或 1B～4B 中选择一种型号的铅笔。用铅笔尖端画出来的线条明了且坚实；用铅笔侧锋画出的笔触及线条比较模糊且柔弱。

（2）炭笔的用法和铅笔相似。炭笔的色泽深黑，有较强的表现能力，是画素描的理想工具，用于画人物肖像尤佳，但画重了很难擦掉。

（3）木炭条是用树枝烧制而成，色泽较黑，质地松散，附着力较差，完成后需喷固定液，否则极易掉色破坏效果。

（4）炭精棒常见的有黑色和赭石色两种，质地较木炭条硬，附着力较强，可不用固定液。

（5）一般常用的橡皮有硬成型橡皮和可塑性橡皮。硬成型橡皮用于构图、起形，既可修改画面又可用于表现物体。可塑性橡皮如同橡皮泥，靠吸收铅笔的粉末来修改画面，表现力强，越软越好用，可以擦出白线条或提高光，用起来非常方便。

（6）画板或画夹。建议初学者使用四开纸大小的画板。

（7）素描纸要选用纸质坚实、平整、耐磨、纹理细腻、不毛不皱、易于修改的专用素描纸，太薄、太滑的纸不宜作画。

1.1.2　素描的表现方法

1. 素描的握笔方法

素描的执笔方法和书写的握笔姿势是有区别的，通常是用拇指、食指和中指捏住铅笔，小指作为支点支撑在画板上（或悬空），靠手腕的移动画出线条，如图1-6和图1-7所示。在铺大色调时，要用整个手臂的力量来回摆动，只有在细部刻画时才会采用像平时写字的握笔姿势，但依然是靠小指的支点来移动手腕。

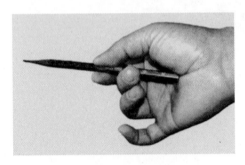

❖ 图1-6　握笔姿势

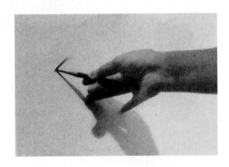

❖ 图1-7　握笔画线姿势

2. 素描的排线方法

在素描中，线的表现方式灵活多样，线的轻重变化形成面的虚实凸凹变化。在画的过程中也容易把握整体的效果。排线要注意以下要点。

（1）平行排列，可从顺手方向画线排线，如图1-8所示。

（2）标准的线条，两头轻、中间重，如图1-9所示。

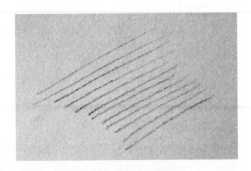

❖ 图1-8　平行排线

❖ 图1-9　标准线条

（3）重叠平行排列。排线要有顺序，重叠平行排线，在排完一遍线后，再重叠两遍、三遍线条，这时线条几乎看不见，成为一个完整的色块，如图 1-10 所示。

（4）交错线条排列。在排完第一遍线后，改变排线方向，排列第二遍线条。涂色调时，第二遍线与第一遍线方向以菱形为好，这样线条不乱，如图 1-11 所示。

❖ 图 1-10　重叠平行排线

❖ 图 1-11　交错排线

（5）深浅、疏密排线。学会控制用力大小和排线节奏。从深到浅排线，或者从浅到深排线，如图 1-12 所示。从密到疏排线，或者从疏到密排线，如图 1-13 所示。

❖ 图 1-12　深浅变化排线

❖ 图 1-13　疏密变化排线

初学者要充分做好各种线条的练习，绘制平行、重叠、交错的线条，还要做线条由深到浅的渐变练习。

1.1.3　光影素描

1. 光影素描基础知识

光影素描也称全因素素描。光影素描可以立体地表现光线照射下物象的形体结构、不同的质感和物体的空间距离感等，使画面形象更加具体，写实效果较强。

物体在一定角度的光照下，会产生受光部分和背光部分两个既相互对立、又相互联系的明暗系统。明暗是构成完整的视觉表现的基础，它与线条一样，具有同等重要的表现力。物体的明暗层次可概括为三大面、五大调子，它们以一定的色阶关系组成一个统一的整体，这就是明暗变化的基本规律。

2. 三大面

三大面是指具有一定形体结构、一定材质的物体受光后所产生的大体明暗区域划分。物体受光后一般可分为三个大的明暗区域：亮面、暗面、灰面。受光线照射较充分的一面称为亮面，背光的一面称为暗面，介于亮面与暗面之间的部分称为灰面，如图 1-14 所示，通常也将其称为黑、白、灰。

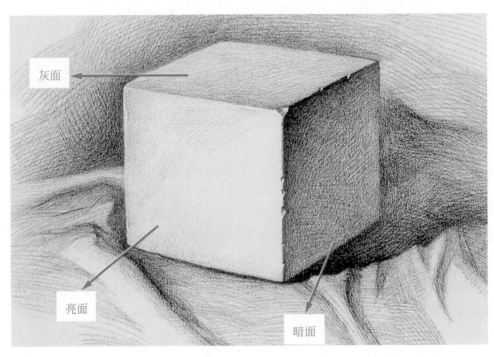

❖ 图 1-14 三大面

3. 五大调子

在三大面中，根据受光的强弱不同，还有很多明显的区别，形成了五个调子。除了亮面的亮调子，灰面的灰调子和暗面的暗调子之外，暗面由于环境的影响又出现了"反光"。另外在灰面与暗面交界的地方，既不受光源的照射，又不受反光的影响，因此挤出了一条最暗的面，叫"明暗交界"。这就是常说的"五大调子"，即：高光、亮灰部、明暗交界线、反光、投影，如图 1-15 所示。

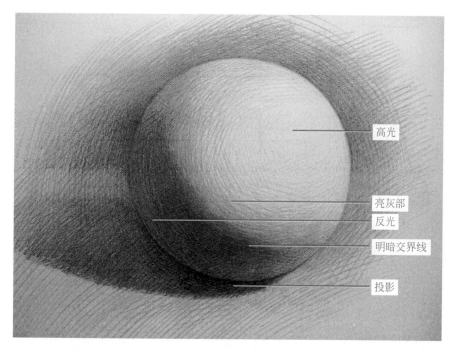

❖ 图 1-15　五大调子

1.1.4　结构素描

结构素描根据形体的形状结构，以线条为主要表现手段，准确地表现出物体的内部结构和透视变化。结构素描是以研究对象本身的结构为中心，不受光线的直接影响，以简练、概括的线条为基本语言，相对忽略明暗、光影变化和质感，着重研究对象造型、空间及内部结构的一种画法，如图 1-16 ~ 图 1-19 所示。

❖ 图 1-16　几何体结构素描

❖ 图 1-17　石膏像结构素描

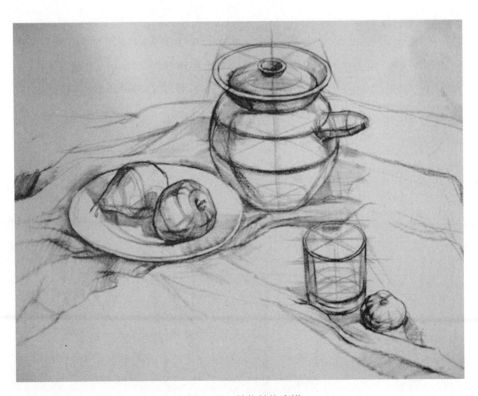

❖ 图 1-18　静物结构素描

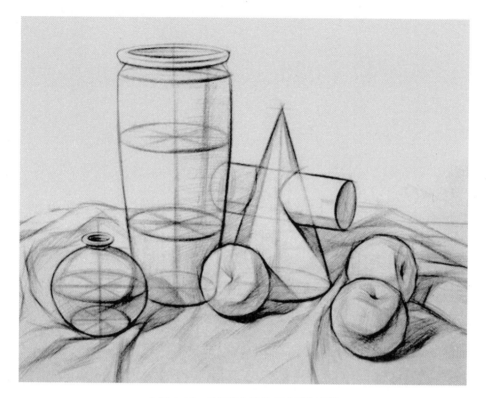

❖ 图 1-19　几何体与静物组合结构素描

1.2　单体几何体素描

1.2.1　正方体素描步骤

正方体的面因其所放的角度与作画者的位置不同而不同。选择角度时最好能看见三个面，一般略微俯视为好。先确定正方体在画面中的位置、大小，不宜安排在画面的正中。用直线判断正方体所处的角度方向。

1. 构图、起形

观察正方体的整体造型及比例关系，注意轮廓线的走向和相互之间的关系，用长直线在画纸上概括表现物体的形体，如图 1-20 所示。

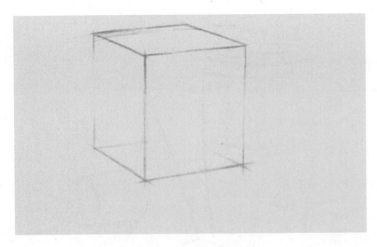

❖ 图 1-20 构图、起形

2. 铺大色调

调整正方体透视、比例关系的准确性，将透视、比例画准确。用排线大体分出黑、白、灰三个明暗层次及阴影与背景。

注意：铺大色调一是强调画面的整体性、概括性，不要深入、不要画局部、不要过细；二是强调画出明暗色调的相对关系，要留有余地，切不可一次画到位，如图 1-21 所示。

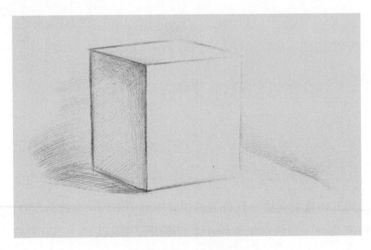

❖ 图 1-21 铺大色调

3. 深入刻画

从整体到局部，逐步深入塑造形体明暗关系。加强体积感，从明暗交界线处刻画，明确暗部的反光变化及立方体与阴影背景的关系，使画面色调层次逐渐清晰，加强主体与背景的前后关系，如图 1-22 所示。

注意：对主体的体积感、质感、结构的关键性细节要精心刻画。

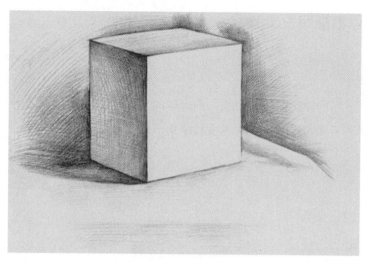

❖ 图1-22　深入刻画

4. 调整

调整画面整体关系。深入刻画时难免忽视整体与局部之间的相互关系，这时要全面调整，进一步加强体积感。最前面的正方体棱线，即明暗交界线，处理要较实一些，增强前后空间关系。应注意黑、白、灰三大面色调的层次变化，如图1-23所示。

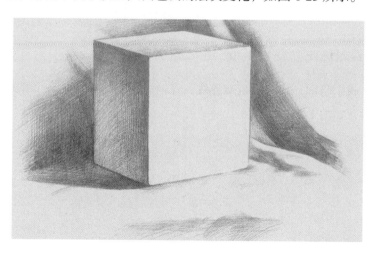

❖ 图1-23　调整完成

实训 1

画一幅正方体的素描，要求：①能够把握构图要点，注意画面的视觉均衡，立方体的位置关系适中，富有美感。②能够在理解透视的基础上分步骤、准确无误地绘制立方体。③绘制立方体的结构，用线条的轻重、虚实，浓淡表现形态的立体感、空间感、质感与量感。

1.2.2 圆球体素描写生步骤

1. 构图、起形

画出一个正方形的轮廓，找出中线，画出球的大致轮廓，如图 1-24 所示。

注意：边缘线不宜画得过死，也不要把球体画得过大或过小。

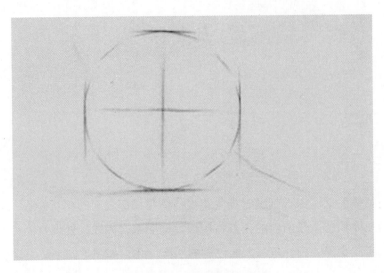

❖ 图 1-24 圆球体构图、起形

2. 确定明暗交界线，铺大色调

整体观察，找出暗部，找到明暗交界线，球体的明暗交界线是一个弧形。画出阴影及衬布的大体位置，如图 1-25 所示。

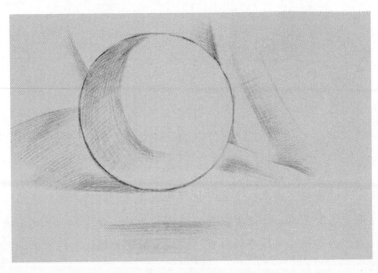

❖ 图 1-25 确定明暗交界线，铺大色调

3. 深入刻画

调整圆球体的准确度，画出球体的明暗与背景，把握好虚实关系以及圆球体与背景的前后空间关系。背景衬布宜虚，以衬托圆球体的实。加强体积感的塑造，注意明暗交界线向灰面的过渡变化及暗部的反光和阴影处理，如图 1-26 所示。

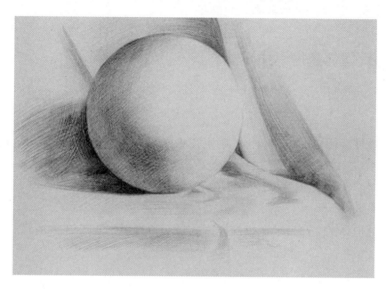

❖ 图 1-26　深入刻画

4. 调整

进一步加强体积感，区分黑、白、灰色调，调整画面整体关系，如图 1-27 所示。

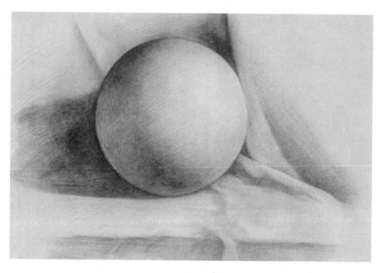

❖ 图 1-27　调整完成

1.2.3 穿插几何体素描写生步骤

1. 起形

观察棱锥棱柱穿插体的透视变化，确定在画面中的大小和比例，画出透视关系和外轮廓，如图 1-28 所示。

2. 确定明暗

连接两个几何体的交接线，画出穿插体的暗部和投影，如图 1-29 所示。

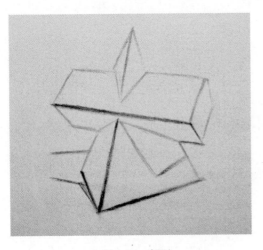

❖ 图 1-28　起形

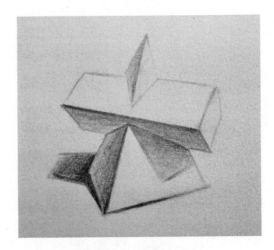

❖ 图 1-29　确定明暗关系

3. 铺大色调

从暗部开始加深，铺出暗部色调层次变化。在这个过程中可以抛开所有的细节，整体画出形体的体积感，如图 1-30 所示。

4. 深入刻画，调整

对整个几何形体进行深入刻画，画出环境背景，增添画面的可看性，但不要破坏画面整体的关系，如图 1-31 所示。

❖ 图 1-30　铺大色调

❖ 图 1-31　深入刻画、调整

1.2.4　组合几何体结构素描方法

（1）观察对象时，必须整体观察、整体比较，再整体去画。

（2）塑造大形时，需用辅助线画出各几何体的基本轮廓，进一步分析它们的形体结构、透视关系。

（3）描绘细节，从结构线开始，明确结构。

（4）深入刻画细节特征，强调明暗交界线。丰富线条，用粗细不同的线加强效果。

（5）进一步强调画面的整体性，分清主次和前后关系，如图 1-32 和图 1-33 所示。

（6）为了进一步加强体积感和空间感，可稍加明暗色调表现，如图 1-34 所示。

❖ 图 1-32　组合几何体结构素描

❖ 图 1-33　组合几何体结构素描

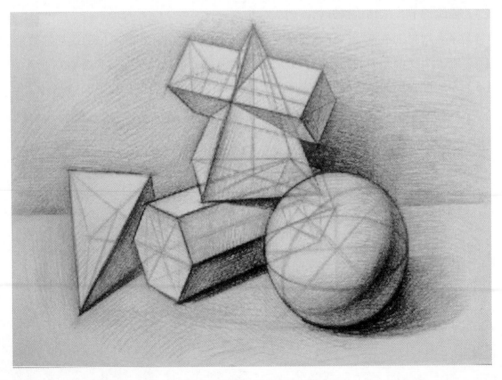

❖ 图 1-34　组合几何体结构素描

1.2.5 静物素描

静物的形体结构实际上仍可以看作不同的几何形体的组合，但它比石膏几何形体更不规则、更复杂。

静物素描可采用结构素描或者光影素描的手法，图 1-35 为静物结构素描，图 1-36 为静物光影素描。

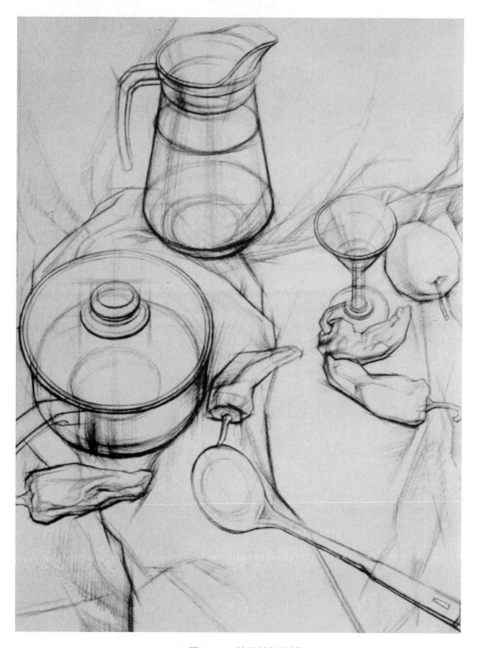

❖ 图 1-35　静物结构素描

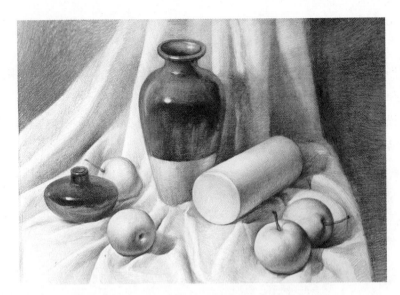

❖ 图 1-36 静物光影素描

素描静物写生一般步骤如下。

1. 构图

经过观察、分析，将所画对象安排在画面中合理的位置，如图 1-37 所示。

注意： 一般为上窄下宽、左右均衡，把画面的中心和重心的中点作为画心。

❖ 图 1-37 构图

2. 起形

用概括的线画出对象的基本形体、结构、主要比例、透视关系、明暗界限和一些局部

的位置及形状，如图 1-38 所示。

注意：整体先行、眼观六路、长线切形、准确肯定、宁方勿圆。

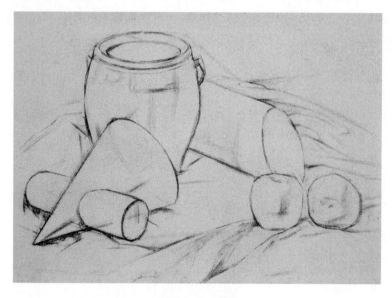

❖ 图 1-38　起形

3. 铺大色调

确定大的形体结构，然后确定各个物体的明暗交界线，将大的明暗关系铺出来，如图 1-39 所示。

注意：整体着手、大刀阔斧、胆大心细、亮暗分开、色调拉开。

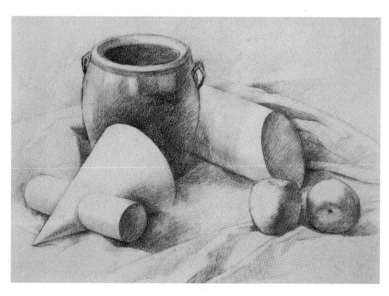

❖ 图 1-39　铺大色调

4. 深入刻画、调整

在大体明暗关系的基础上深入刻画暗部的变化和亮面的丰富色调。灰调子的变化最丰富，既不能画得过深，又不能画得过浅，应随时进行整体观察和调整，如图1-40所示。

注意： 整体观察、局部入手、精雕细琢、丰富传神、视觉强烈。

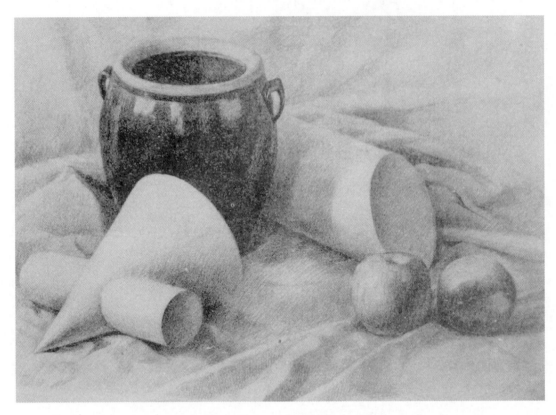

❖ 图1-40 深入刻画

第2章 透视与构图

2.1 透视

2.1.1 透视基本术语及透视在绘图中的重要性

当你站在一条街道的中央，会感觉街道两旁的建筑、景观、行道树，随着距离的远近呈现出近大远小、近实远虚、近高远低、近暖远冷等空间特征，这就是透视在生活中普遍存在的现象。

透视是人们在观察客观世界时，由于眼睛的生理原因而造成的物体近大远小的视错觉现象。它是将三维空间的形体，转化为具有立体感的二维空间画面的绘画技术。绘画只有按照透视规律进行表现才能真实地反映客观世界。最初研究透视是采取通过一块透明的平面看景物的方法，将所见景物准确描绘在这块平面上，即成该景物的透视图。它正确地反映了外界景物透视变化的现象，如图 2-1 所示。

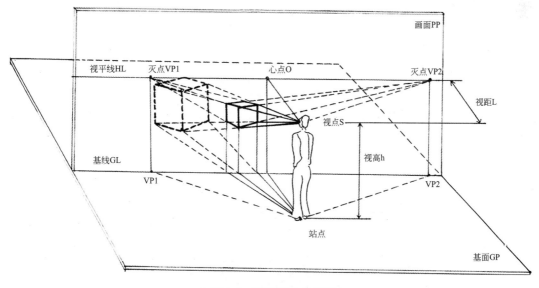

❖ 图 2-1 透视的形成示意图

绘画透视基本有三种形式，即一点透视（平行透视）、两点透视（成角透视）和三点透视（倾斜透视）。在实际应用中三点透视一般用来表现高大的建筑物，所以不常应用，下面只研究一点透视和两点透视。

透视基本术语如下。

（1）基面 / 地面（GP）：放置物体的水平面，通常是指地面。

（2）画面（PP）：画者与被画物体之间置一假想透明平面，物体上各关键点聚向视点的视线被该平面截取（即与该平面相交），并映现出二维的物体透视图，这一透明平面被称为画面。

（3）视点（S）：绘画者眼睛的位置。

（4）视平线（HL）：由视点左右延伸的水平线。视平线是虚拟的一条水平线，在画图时可以将视平线作为参考来校对透视关系。

（5）视角：在绘画过程中使用的上下左右范围的视觉角度。

（6）视高（h）：视点至基面或地面的高度。

（7）视距：平视时视点至画面中心的垂直距离。

（8）心点（O）：视心线与画面的交点（一点透视称为灭点）。心点是视点在画面上的正投影，位于视域的正中点，是平行透视的消失点。

（9）灭点（VP）：也称消失点，是空间相互平行的变线相交于视平线的一点。

（10）基线（GL）：画面与地平面的交线。

2.1.2　一点透视

在一点透视中，画面中的物体有一立面与画面平行，其他垂直于画面的诸线都汇集于视平线中心的灭点上，与心点重合，即为一点透视，也称平行透视。一点透视表现范围广，纵深感强，常用于表现室内大堂、会议室、街道、雄伟等对称性建筑，能给人庄重、严肃之感；缺点是比较呆板。如图 2-2 和图 2-3 所示。

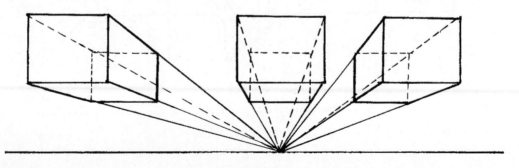

❖ 图 2-2　视平线在上方的立方体一点透视

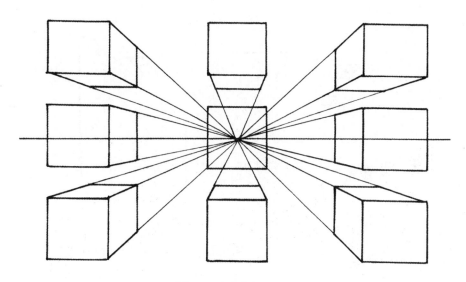

❖ 图 2-3　立方体的一点透视

1. 一点透视的基本特征

平行画面的平面仍保持原来的形状正对着视点，水平的线依然保持水平，竖直的线依然竖直。一点透视只有一个灭点，也就是心点，与画面不平行且垂直于画面的线都消失于同一个灭点。

图 2-4 和图 2-5 为一点透视在效果图中的应用。图 2-4 为景观一点透视图，图 2-5 为室内一点透视图，所有与画面垂直的线均消失于灭点 VP。

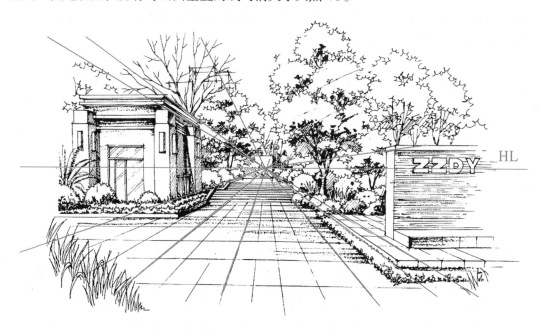

❖ 图 2-4　景观一点透视图

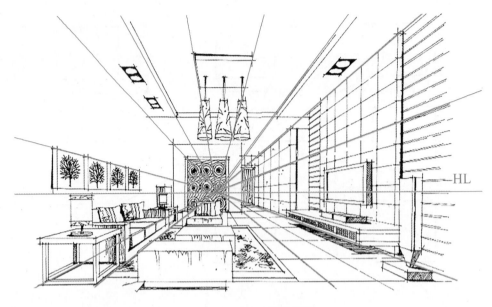

❖ 图2-5　室内一点透视图

2. 一点透视的作图步骤

图 2-6 为一室内客厅平面图，客厅尺寸为 5m×5m。

（1）用铅笔确定内墙面 A、B、C、D 四点（高度设定为 3m，宽度为 5m），每段刻度相等，均为 1m（可用 1cm 代表 1m）。确定视平线高度（一般为 1.5～1.7m，本次案例取 1.7m）。灭点 VP 偏左，由灭点 VP 做 A、B、C、D 四点的延长线。做线段 BA 的延长线，得到 a、b、c、d、e 各点（进深的数量），每段刻度值与内墙刻度值一样。在视平线上任意确定量点 M。如图 2-7 所示。

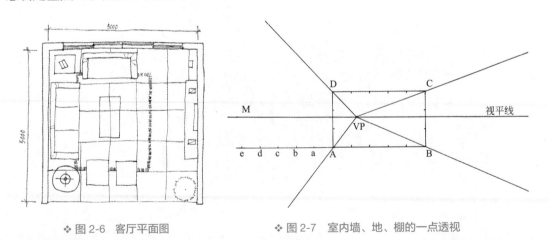

❖ 图2-6　客厅平面图　　　　❖ 图2-7　室内墙、地、棚的一点透视

（2）由灭点 VP 做内墙各刻度的延长线。过量点 M 做 a、b、c、d 各点的连线，延长线与透视线相交，所得各点做垂直线与水平线，所得每格皆为 1m×1m。如图 2-8 所示。

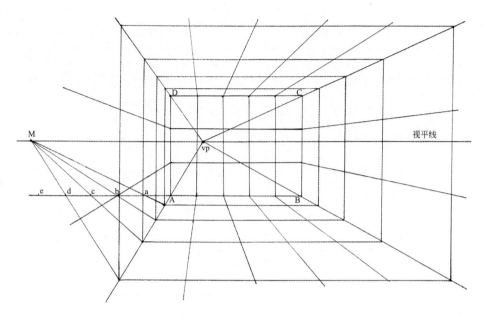

❖ 图 2-8　带网格线的室内墙、地、棚一点透视

（3）擦除多余的辅助线，只留墙面、顶棚和地面透视网格线。根据客厅室内平面图，画出家具等地面投影的位置。如图 2-9 所示。

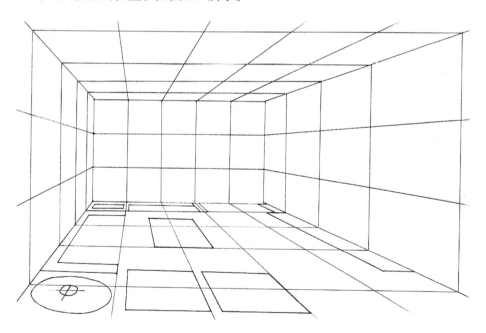

❖ 图 2-9　在地面上画出家具的平面投影

（4）用铅笔对家具和其他室内物品确定高度，体现出其长、宽、高即可，画出大体形状。如图 2-10 所示。

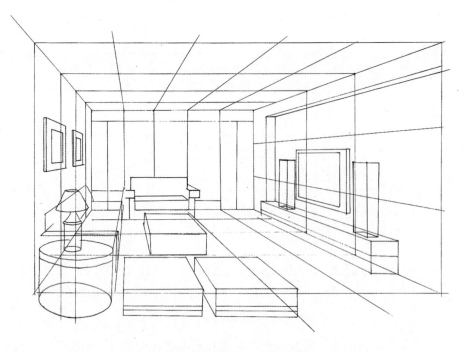

❖ 图 2-10　对家具和物品确定高度

（5）完善画面细部，对家具和各个物品进行深入刻画，画出前景绿植，用针管笔进行墨线的表现，强调其形态特征。将所有铅笔稿和透视网格线擦除，整理完成一点透视图的线稿，如图 2-11 所示。

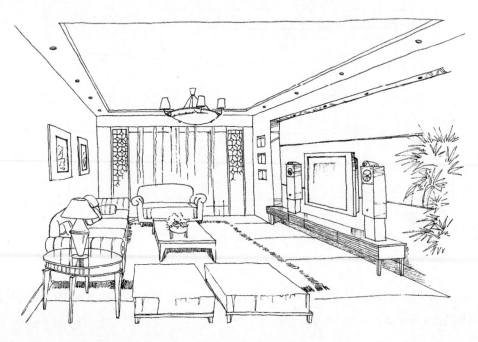

❖ 图 2-11　室内一点透视图线稿

实训 1

抄绘图 2-11 室内一点透视图线稿。要求：①按作图步骤绘制，画出室内墙、地、棚一点透视网格，在地面上画出家具的平面投影并确定高度。②对家具和物品进行深入刻画，整理完成室内一点透视图线稿。

2.1.3　两点透视

物体所有立面与画面成倾斜角度，仅有一组垂直线与画面平行，其他两组线均与画面成一定角度且分别消失于视平线左右的两个灭点上，即两点透视，又称为成角透视。如图 2-12 和图 2-13 所示。两点透视效果活泼自由，反映空间接近于人的真实感觉；缺点是角度不好选择，易产生变形。

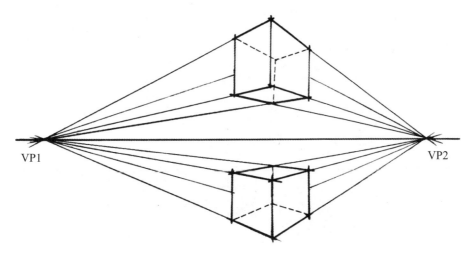

❖ 图 2-12　视平线居中的两立方体两点透视

❖ 图 2-13　立方体的两点透视

1. 两点透视的基本特征

在两点透视中，物体的垂直线依然竖直。原来与地面平行的水平线会根据透视的变化，与画面形成一定的透视角度，并分别消失在消失点。

图 2-14 和图 2-15 为两点透视在效果图中的应用。

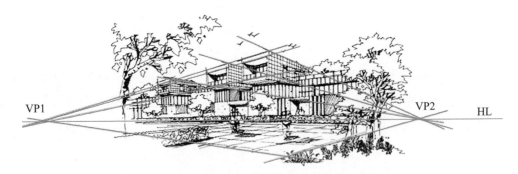

❖ 图 2-14　两点透视建筑效果图

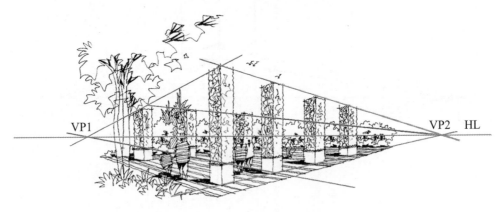

❖ 图 2-15　两点透视景观效果图

2. 两点透视的作图步骤

图 2-16 为一室外小广场的平面图，主要有景墙、花池、园路、广场和植物等景观。

（1）画出地平线和视平线。视平线高度按 1.7m 绘制。在地平线上取一点 O，作 OP 垂直于地平线。在 OP 上画单位为 0.5cm 的格点（一格代表 1.5m）。在视平线两侧分别取灭点 VP1 和 VP2，再取量点 M1 和 M2（注意 M1、M2 距 O 点的距离不要相等）。自 O 点向左取一定数量的格点（距离也为 0.5cm，下同），向右也取一定数量格点。连接 OVP2，反向延伸至点 C；连接 OVP1，反向延伸至点 D。自量点 M1 分别向 O 点左侧的格点连线至 OC，与 OC 产生的一系列交点分别与 VP1 相连，即为透视线；同理，自量点 M2 分别向 O 点右侧的格点连线至 OD，与 OD 产生的一系列交点分别与 VP2 相连求出另一方向的透视线，由此得到了两点透视网格。如图 2-17 所示。

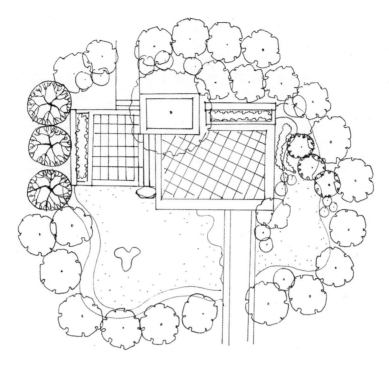

❖ 图 2-16　室外小广场平面图

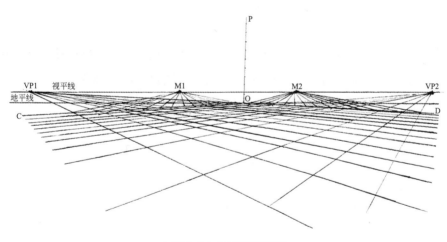

❖ 图 2-17　两点透视网格

（2）在画好的两点透视网格上，用铅笔将平面图中的园路、铺装场地、花池、景墙的平面投影放到两点透视网格上，每个透视网格的尺寸为 1.5m×1.5m。如图 2-18 中蓝色线条部分为求得的平面投影。

（3）将花池、景墙等有高度的景物确定高度。确定高度时也要遵循两点透视的规律。立好高度以后擦除除地平线和视平线以外的其他网格线，只留视平线、地平线和景物的线条。如图 2-19 所示。

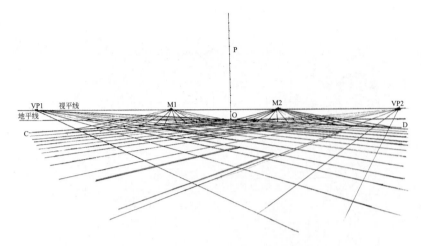

❖ 图 2-18　在地面上画出景观的平面投影

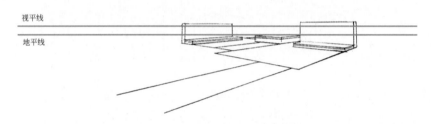

❖ 图 2-19　对花池、景物确定高度

（4）将平面图中所有植物在透视图中定位置，用铅笔根据植物材料种类画出其形态特征。注意远景、中景和近景植物的虚实变化，近景植物要实并且要有细节，远景植物要虚并且要概括。根据平面图地形设计画出近景的园林地形轮廓，局部添加置石以丰富画面，打破线条太长带来的单调感。如图 2-20 所示。

❖ 图 2-20　增加植物、地形轮廓和置石

（5）增添配景人物，人物的高度要控制在视平线左右。配景人物近景和远景也要有不同的表达方式，近景人物有细节，远景人物要概括。增加园路、铺装、景墙的细节，加强材料的质感表达。擦除地平线、视平线。如图 2-21 所示。

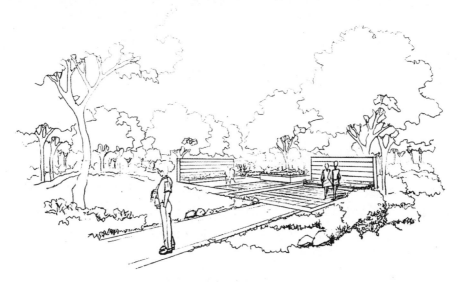

❖ 图 2-21　增加配景人物和材料表现细节

（6）用针管笔上墨线，进行两点透视图的墨线表达。给树干、树冠、人物增加光影细节，增强画面的空间感。在画面的空缺处增添背景植物，加强画面的景深感。最后在天空中增添飞鸟，渲染画面的气氛。擦除画面的铅笔线稿，整理完成两点透视图线稿，如图 2-22 所示。

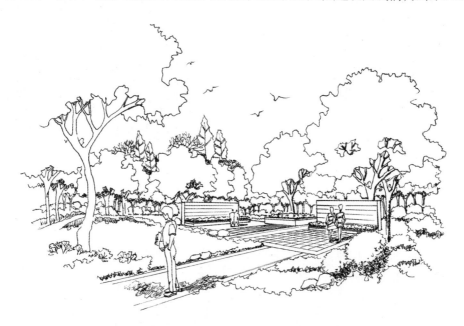

❖ 图 2-22　室外景观两点透视图线稿

实训2

抄绘图2-22室外景观两点透视图线稿。要求：①按作图步骤画出两点透视网格，在地面上画出景观的平面投影，对花池、景物确定高度。②增加植物、地形轮廓线和置石，增加配景人物和材料质感表现细节，对景观进行深入刻画，整理完成室外景观两点透视图线稿。

2.2 构图

在绘画中，构图即画面的组成。艺术家为了表现作品的主题思想和美感效果，在一定的空间内，安排和处理人、物之间的关系和位置，用个别或局部的形象组成艺术的整体。构图合理的图画，画面美观、有序，构图不合理的图画，就会给人凌乱、歪斜的感觉。

（1）主体不宜画得太大或者太小，如图2-23和图2-24所示。构图需要留出边框，上下左右各留2~3cm的宽度，同时不能画得太偏，如图2-25所示。

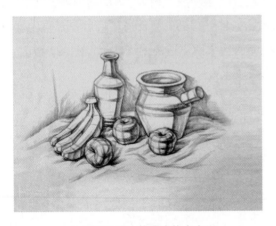

❖ 图2-23 构图主体太小

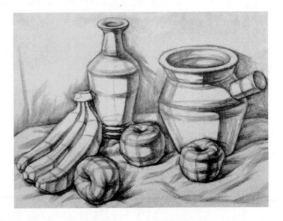

❖ 图2-24 构图主体太大

（2）建筑透视效果图一般情况下要求构图天大地小，但地面再小也必须保证能把环境与建筑的关系表达清楚。图2-26为建筑效果图，蓝线为地平线，蓝线以上为主体建筑物，占据画面的绝大部分。而对于景观鸟瞰图，地面要有侧重表现，图2-27为一小广场的鸟瞰图，以地面景物的表现为主。

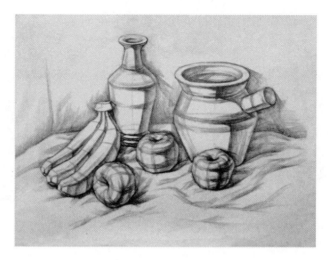

❖ 图 2-25　构图主体适中

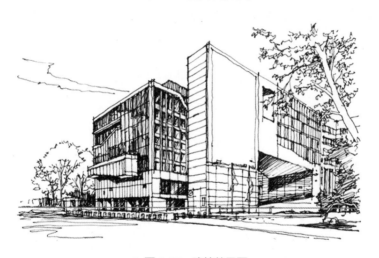

❖ 图 2-26　建筑效果图

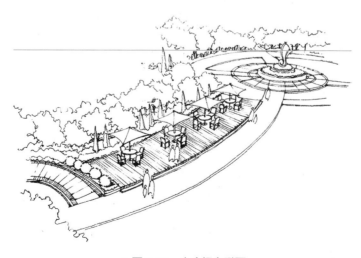

❖ 图 2-27　小广场鸟瞰图

（3）构图要有松紧疏密变化才显得生动，如图 2-28 所示。不宜画成一直线，避免过于呆板，如图 2-29 所示。

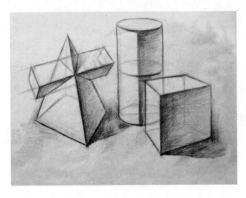

❖ 图 2-28　几何体构图的疏密变化

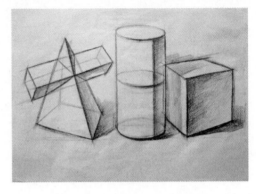

❖ 图 2-29　几何体构图成一条直线

（4）画面重点要突出，主要刻画想表达的部分，其余进行虚化处理。重点描写区域应具有足够的细节和对比度。如图 2-30 所示，主体建筑刻画非常细致，周围配景建筑用笔十分概括。

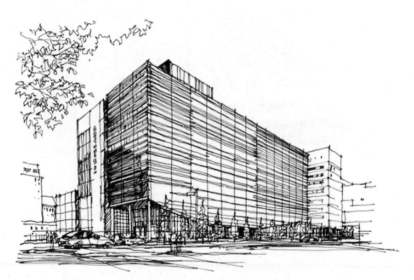

❖ 图 2-30　突出主体的建筑效果图

2.3　绘图中构图的应用

常见的构图形式有以下几种。

1. 水平式构图

水平式构图可使人联想到广袤的天地，具有平静、安宁、开阔、舒适、稳定等特点，常用于表现平静如镜的湖面、微波荡漾的水面、一望无际的平川、广阔平坦的原野、辽阔无垠的草原等。图 2-31 为建筑速写，采用了水平式构图，十分平稳。

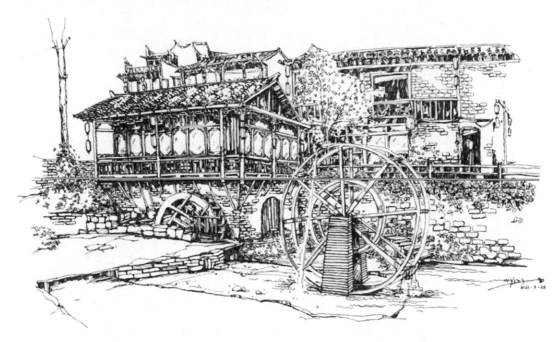

❖ 图 2-31　建筑速写采用水平式构图

2. 垂直式构图

垂直式构图能充分显示景物的高大和深度，常用于表现万木争荣的森林、参天的大树、险峻的山石、飞泻的瀑布、摩天大楼、宝塔以及竖直线型组成的其他画面，如图 2-32 所示。

3. "S" 形构图

"S" 形构图可使人联想到蛇形运动，宛然盘旋，或者是来自人体柔和的扭曲，有一种优美流畅的感觉。"S" 形构图具有延长、变化的特点，看上去富有韵律感，产生优美、雅致、协调的感觉。常用于表现河流、溪水、曲径、小路等，如图 2-33 所示。

4. 三角形构图

三角形构图可以是正三角形、斜三角形或倒三角形。其中斜三角形较为常用，也较为灵活。三角形构图具有崇高、坚实、稳定、均衡、灵活等特点，如图 2-34 所示。

5. 圆形构图

圆形构图能让人联想到车轮，有旋转滚动的感觉；同时作为球体，有饱满充实的感觉，如图 2-35 所示。

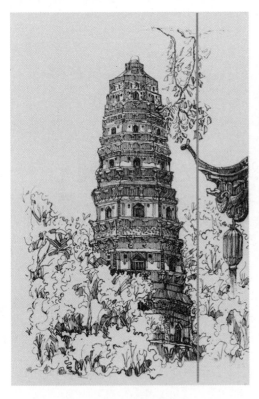

❖ 图 2-32　高大的宝塔采用垂直式构图

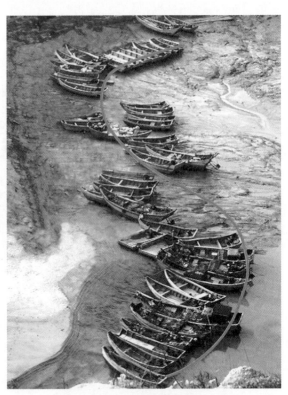

❖ 图 2-33　海边小船采用"S"形构图

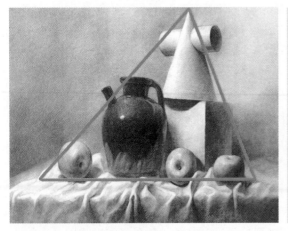

❖ 图 2-34　静物的三角形构图

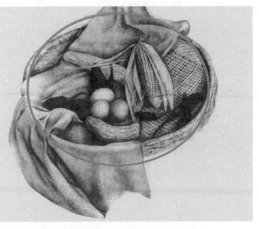

❖ 图 2-35　静物的圆形构图

6. 辐射形构图

辐射形构图透视感较强，有利于把人们的视线由四周引向中心，或景象具有从中心向四周逐渐放大的特点，常用于建筑、大桥、公路、田野等题材，如图 2-36 所示。

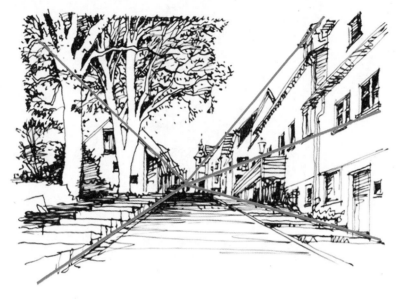

❖ 图 2-36　辐射形构图

7. 中心式构图

中心式构图的主体位于中心位置，四周景物向中心集中的构图方式，可以将视线强烈引向中心主体，起到聚集的作用，具有突出主体的鲜明特点，如图 2-37 所示。

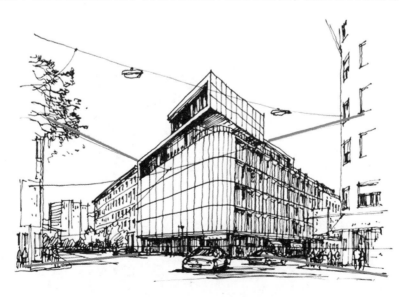

❖ 图 2-37　中心式构图

8. 十字形构图

十字形构图中画面上的景物呈正交十字形的构图形式，可以剩余较多空间，因此能容纳较多的背景，使观者视线自然向十字交叉部位集中，如图 2-38 所示。

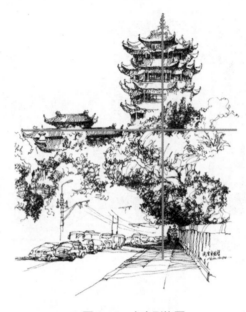

❖ 图 2-38　十字形构图

9. 对角线构图

对角线构图是把主体安排在对角线上，从而有效利用画面对角线的长度。这种构图方法富于动感，画面活泼，极易产生线条的汇聚趋势，吸引人的视线，达到突出主体的效果，如图 2-39 所示。

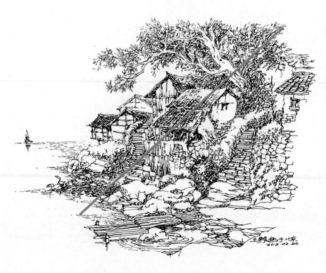

❖ 图 2-39　对角线构图

第3章 景观、建筑与室内速写

3.1 设计速写基础

速写是构成形体的线条的总汇，如果增加细节的描绘，形体的效果就会得到进一步的增强，如果要进一步表现其立体效果，可以给形体块面增加明暗和投影。

3.1.1 速写工具

1. 铅笔

铅笔有软、硬、粗、细之分，铅笔画线有深浅层次，易于修改。

2. 钢笔

钢笔有普通钢笔、特细钢笔和美工笔。钢笔线条挺拔有力，富有弹性，其中美工笔更加灵活多变，表现时线面结合，画面效果丰富生动。

3. 针管笔

针管笔粗细型号不等，线条沉稳而挺拔，排列组织效果极佳，能对画面做深入细致的刻画。

4. 纸

纸有普通白纸、不同规格的素描纸、马克纸、有色纸、硫酸纸和草图纸等。

3.1.2 线条绘制方法

1. 水平慢线

水平慢线运笔要放松，注意起笔和收笔要顿笔，如图3-1所示。

2. 竖直慢线

竖直慢线的绘制要点同水平慢线，练习时要注意相互平行，间距均等，如图 3-2 所示。

❖ 图 3-1 水平慢线 　　　　　　　　　　　　❖ 图 3-2 竖直慢线

3. 水平快线

水平快线起笔顿挫有力，运笔时力度逐渐减轻，收笔时力度最轻但又稍微提顿，如图 3-3 所示。

4. 竖直快线

竖直快线绘制方法同水平快线，只是比水平快线更难把握，要多加练习，如图 3-4 所示。

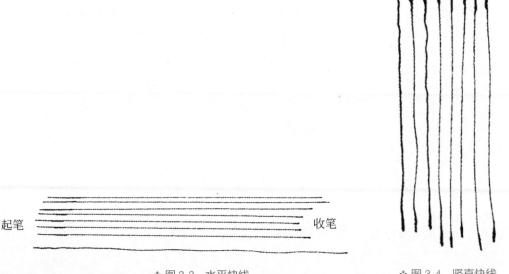

起笔　　　　　　　　　　　　　　　　　　　收笔

❖ 图 3-3 水平快线 　　　　　　　　　　　　❖ 图 3-4 竖直快线

3.1.3 排线

水平线叠加垂直线排线练习时应注意线条的笔触应是两头重中间轻，如图 3-5 所示。这是最基础的排线练习，在此基础上，再进行长乱线、短乱线、席纹、小回转曲线、双向点画线等其他方式的排线练习。

❖ 图 3-5　水平线叠加垂直线排线

3.2　园林景观设计速写

3.2.1　植物景观速写

1. 乔灌木的表现

（1）先抓住乔灌木树冠轮廓，画大动势，再刻画明暗关系。例如，乔木树冠常见的有圆球形、椭球形、圆柱形、圆锥形、伞形、葫芦形以及组合形；灌木类树冠常见的有圆球形或圆球的组合形。采用几何分析法，抓住树木的几何形态，就抓住了不同树种的相貌特征，如图 3-6～图 3-11 为常见阔叶乔木的表现。

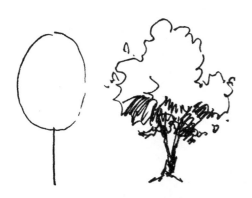

❖ 图 3-6　椭球形阔叶乔木

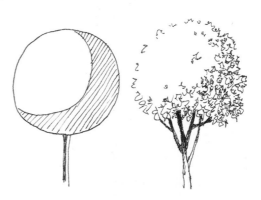

❖ 图 3-7　圆球形阔叶乔木

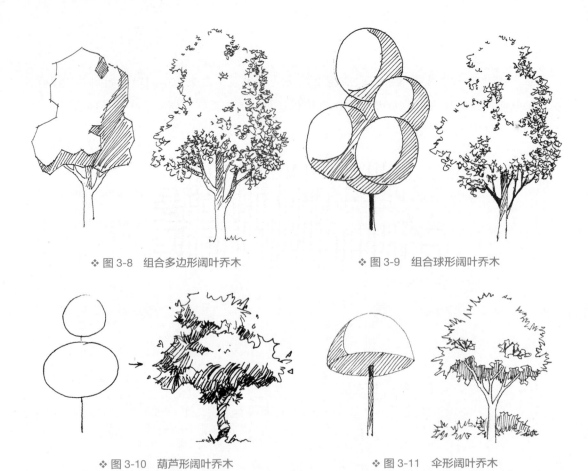

❖ 图 3-8　组合多边形阔叶乔木　　　　　　　❖ 图 3-9　组合球形阔叶乔木

❖ 图 3-10　葫芦形阔叶乔木　　　　　　　　❖ 图 3-11　伞形阔叶乔木

（2）树干树枝的表现。从主干分出侧枝，由侧枝再分出小枝，要按照分枝规律去画，注意折枝的时候顿笔，见图 3-12。

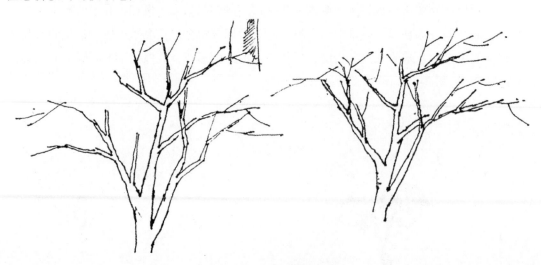

❖ 图 3-12　树干树枝的表现

（3）树叶表现方法。注意 M 形线条的灵活变换，见图 3-13。

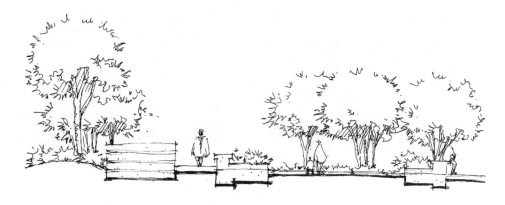

❖ 图 3-13　用 M 形线条表现的植物

（4）特殊形态乔木表现见图 3-14 ～ 图 3-17。

❖ 图 3-14　棕榈树的表现

❖ 图 3-15　竹类表现

❖ 图 3-16　椰子树表现

❖ 图 3-17　芭蕉表现

（5）针叶乔木表现方法见图 3-18～图 3-20。

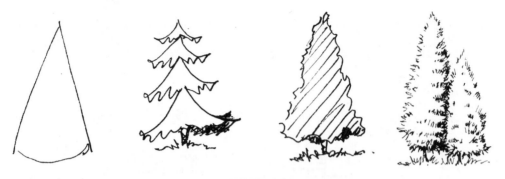

❖ 图 3-18　圆锥形针叶乔木表现

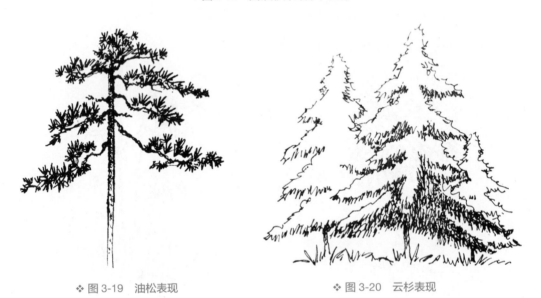

❖ 图 3-19　油松表现　　　　　　　　❖ 图 3-20　云杉表现

（6）阔叶灌木表现方法。表现灌木要先从体态形象入手，用自由弯曲的线画暗部，增加暗部的密度。如图 3-21 所示为圆球形灌木的表现，图 3-22 为匍匐形灌木的表现。

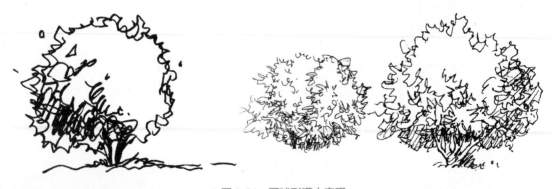

❖ 图 3-21　圆球形灌木表现

❖ 图 3-22　匍匐形灌木表现

2. 花草表现方法

用轮廓法表现植物的外形，对整体进行处理可使画面统一，如图 3-23 所示。若花草作为前景，在边缘、明暗交界处，需要细致地刻画，让画面更加精彩，如图 3-24 所示。

❖ 图 3-23　轮廓法花草的表现

❖ 图 3-24　前景花草的表现

盆栽花草若为中景可概括处理，若为前景需细致刻画，以光影画法最佳。图 3-25 为前景盆栽花草，亮部留白，暗部用细密的叶片线条表现出花草暗部。

❖ 图 3-25　前景盆栽花草

3. 植物组合的表现

画植物组合要做到乱中求整，繁中求简，突出主体。有时为了突出中景的树，可减弱并淡化近景和远景树的层次，着重表现自然界中树木的近、中、远三维空间的透视变化，进行虚实处理，这是表现空间感的一种方式，如图 3-26 和图 3-27 所示。

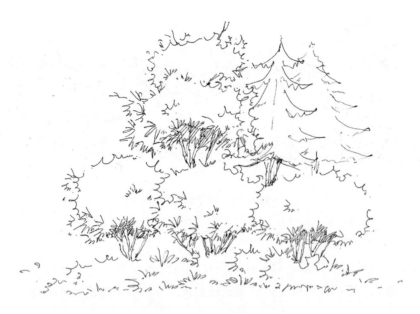

❖ 图 3-26 成组植物的表现

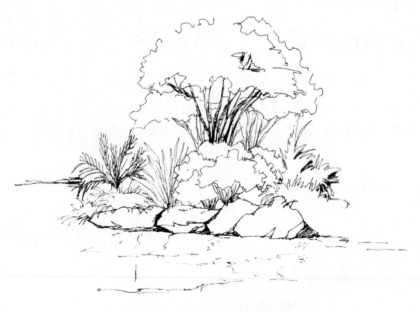

❖ 图 3-27 成组植物与山石结合的表现

实训 1

　　临摹绘制乔木墨线稿 5 幅，灌木墨线稿 3 幅，花草墨线稿 2 幅，成组植物表现墨线稿 2 幅。要求：①乔木、灌木均为不同的树形。②花草选盆栽花草和非盆栽花草各 1 幅。

3.2.2　山石水景速写

1. 山石的表现

山石线条的排列方式应与石块的纹理、明暗关系相一致，石分三面，注意表现山石的体积关系。如图 3-28 所示即用线条塑造石块的纹理和明暗。

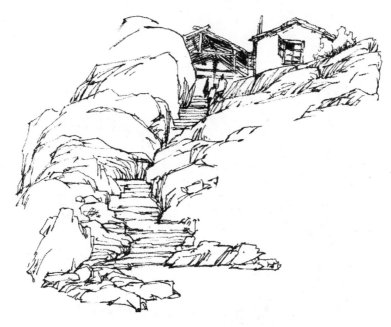

❖ 图 3-28　石块的纹理和明暗表现

图 3-29 为一组山石与植物结合的表现，每幅画面中的山石都用调子侧重表现出石块的暗面，充分表现了石分三面的体积关系。

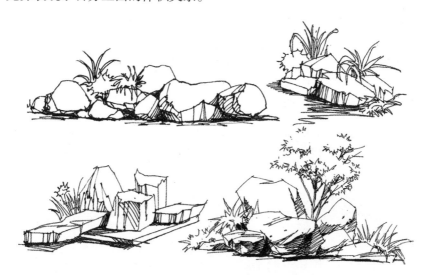

❖ 图 3-29　山石与植物结合的表现

2. 水的表现

水在空间的处理一般以留白为主，动态的瀑布水流用竖线表现暗面，亮面多以留白为主，如图 3-30 所示。静水面中间亮，岸边暗，用横线条表现出水体暗面，以弹簧线表示周围景物的倒影，如图 3-31 所示。水景和山石是密不可分的，图 3-30 和图 3-31 均有山石的体积感塑造和光影表现。

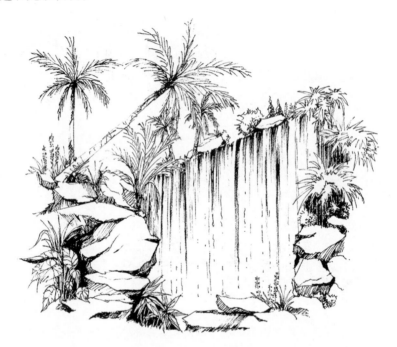

❖ 图 3-30　动态的瀑布表现

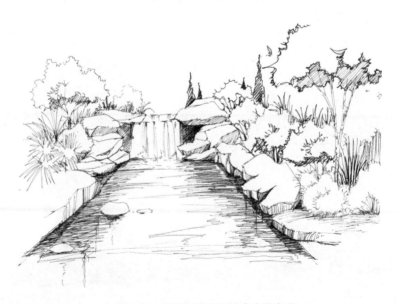

❖ 图 3-31　瀑布与静水面结合水景表现

临摹绘制山石与植物结合表现墨线稿 2 幅，水景表现墨线稿 2 幅。

3.2.3 配景人物速写

人在运动时，头、胸、臀等部位形体通常不变，而是通过颈、腰的动作引起相应位置的变化，从而使人物的头、胸、臀的形体发生相应的透视变化。在透视图中以配景人物的大小比例表现建筑环境大小，通过人物的活动情景说明设计意图，通过人物情景的描绘表达设计者想要创造的理想场景，如清幽庭院、商业街、休闲娱乐公共空间等。

根据人物在场景中的远近可分为近景人物、中景人物和远景人物。近景人物要有细节刻画，如头发、衣服的纹理以及明暗表现等，如图 3-32 所示。远景人物只要概括地绘制出人物的大体轮廓即可，如图 3-33 所示。

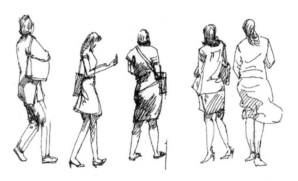

❖ 图 3-32 近景人物的表现

❖ 图 3-33 远景人物的表现

临摹绘制近景人物墨线稿 3 幅，远景人物墨线稿 10 幅。

3.2.4　园林建筑与景观小品速写

园林建筑与景观小品种类繁多，包括凉亭、廊子、花架、景墙、园门、园桥、雕塑、园椅、花卉装饰小品等。无论何种风格造型，园林建筑与景观小品都有一个共同的特点，即为人工化的景观，其多为砖、石、木、混凝土、金属等材料建造，所以在表现园林建筑和景观小品时，多以硬朗的直线、折线表现，与周围植物的 M 线条、锯齿线的柔美形成鲜明的对比。

另外园林建筑与景观小品除了造型的表现，还要注重其组成材料的质感表现。

图 3-34 为园桥的表现，作品中用线条表现出了木材的质感，水面的倒影用弹簧线来表现。

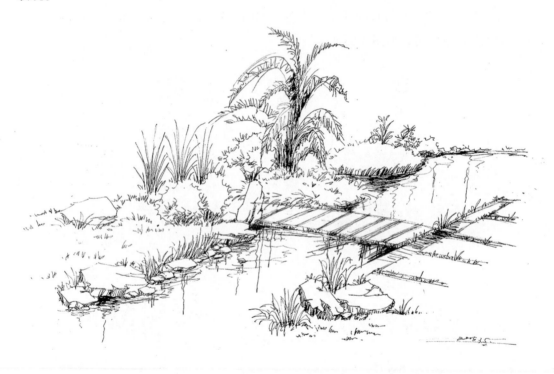

❖ 图 3-34　园桥表现

图 3-35 为落水墙的表现，作品中充分运用了线条表现墙体的面砖材质，建筑用刚劲的快直线表现，与落水、植物柔美的线条形成对比。

图 3-36 为防腐木凉亭的表现，作品中用斜向线条表现出防腐木的纹理效果，对凉亭的明暗进行了强调，更加突出了凉亭是画面表现的主体。近景远景的植物对凉亭起到很好的陪衬作用，使凉亭与自然环境有机结合。

图 3-37 为园林小品雕塑的表现，雕塑为现代白钢材质，着重表现了镜面反射的材质特点以及光影效果，植物为配景，对雕塑起到了衬托的作用。

　　图 3-38 为园林出入口及园门的景观表现，作品运用线条对座椅、壁泉的材质进行了表现，对园门的面砖材质进行了深入刻画，使景观的表现更具有真实感。

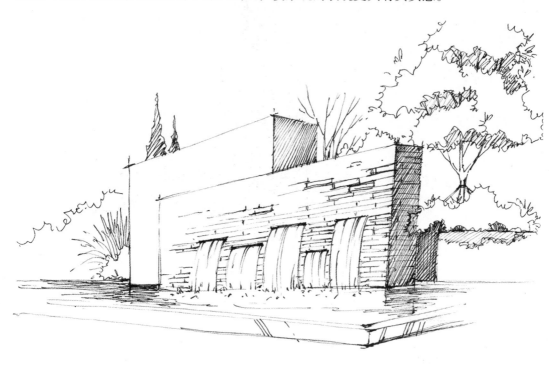

❖ 图 3-35　落水墙的表现

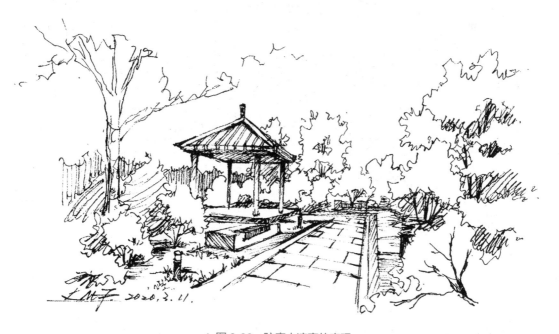

❖ 图 3-36　防腐木凉亭的表现

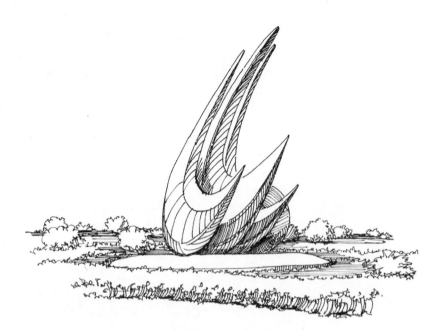

❖ 图 3-37　园林小品雕塑的表现

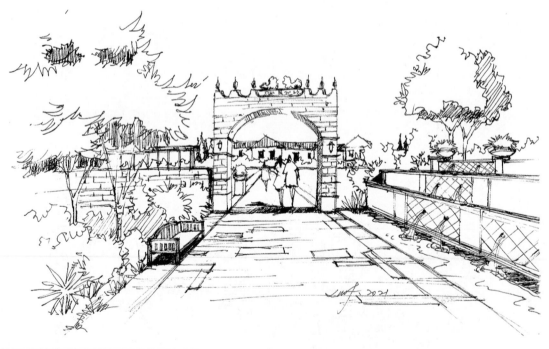

❖ 图 3-38　园林出入口及园门的景观表现

实训 4

　　临摹园林建筑速写墨线稿 1 幅，临摹园林景观小品速写墨线稿 1 幅。

3.2.5 园景速写

园景是由植物、山石、水景、建筑、景观小品、园路等景观要素组合而成的。组合在一起的园景比单体的景观复杂，场景的大小也比单体景观大很多，在表现时要有近景、中景和远景的区别。

如图 3-39 ~ 图 3-41所示，近景的山石刻画得深入细致，石分三面，特别是对山石暗部进行了刻画，近景和中景的植物刻画得也较为细致，对花草的叶片、树冠树干的明暗都进行了细致的表现，而远景的树木只概括地画出了形态轮廓特征，不进行明暗的表现，这样就将近景、中景和远景区分出来，拉开了空间距离感。

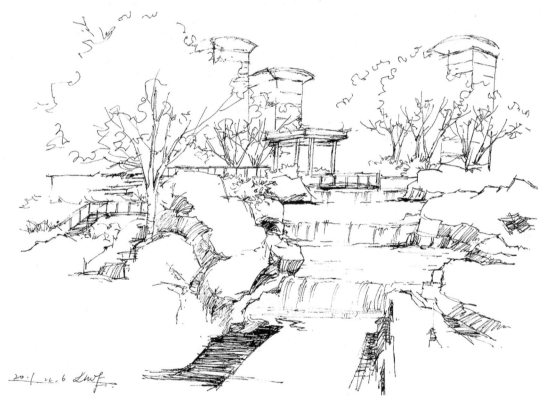

❖ 图 3-39　园景速写

图 3-41 园景中的园林建筑为画面表现的主体，对园林建筑的形体、明暗刻画得较为深入，使之成为画面的焦点。远景植物的简与中景园林建筑、近景植物的繁构成了简与繁的对比，拉出空间的深远层次。

图 3-42 表现的主体为景观建筑，植物作为景观建筑的配景。画面对主体景观建筑进行了细致的刻画，特别是对墙体的材质和窗户的明暗进行了深入的表现，而周围的配景植物用笔较为概括。

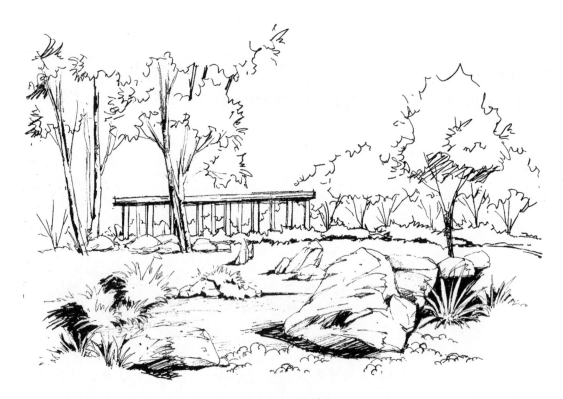

❖ 图 3-40　园景速写

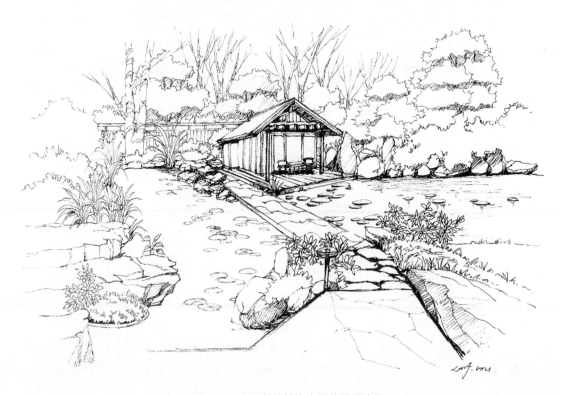

❖ 图 3-41　以园林建筑为主景的园景速写

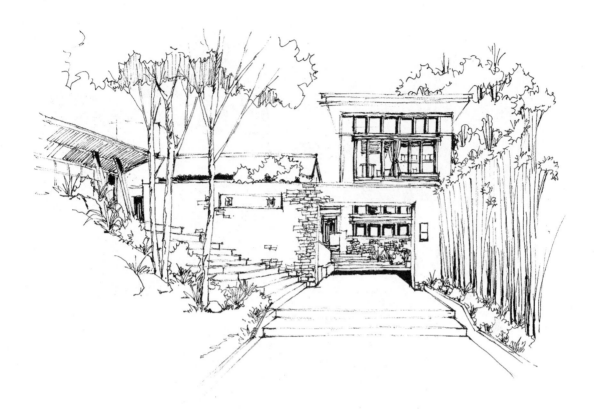

❖ 图 3-42 以景观建筑为表现主体的园景速写

 图 3-43 近景的山石、台阶、花草刻画得深入细致，特别是对山石与台阶的明暗面、透视（近大远小）的表现较为写实，也是画面最精彩之处。中景的建筑用笔较为概括，与近景构成简洁与丰富的对比，同时直线条的建筑与植物等景观也形成刚与柔的对比。

 图 3-44 为园林出入口的表现，花池、园路、广场是人工化景观，基本是用硬朗的直线表现，而山石、植物是自然的，用植物打破过于人工化的环境，配景人物不仅衬托出环境空间的尺度，而且使画面更加具有生机和活力。

 图 3-45 为一园林小景速写，汀步石用硬朗的直线表现，中景的植物表现十分细致，使画面丰富不单调，背景植物概括，静水面用波纹线表现水体暗处。

实训 5

 临摹园景速写墨线稿或园景透视图墨线稿共 5 幅。

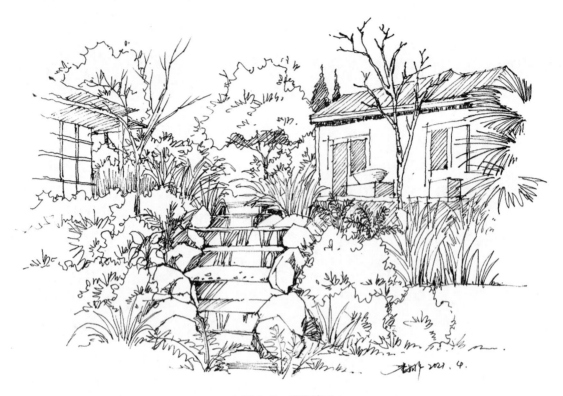

❖ 图 3-43 园景速写

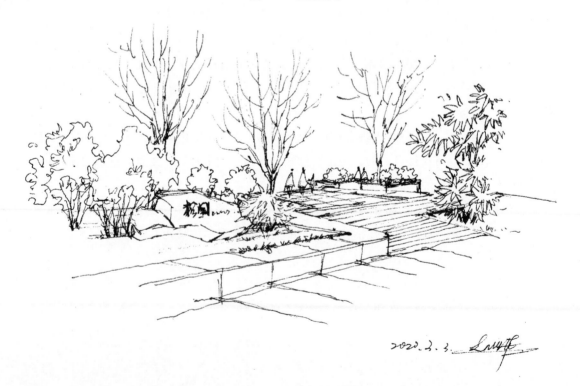

❖ 图 3-44 园林出入口速写

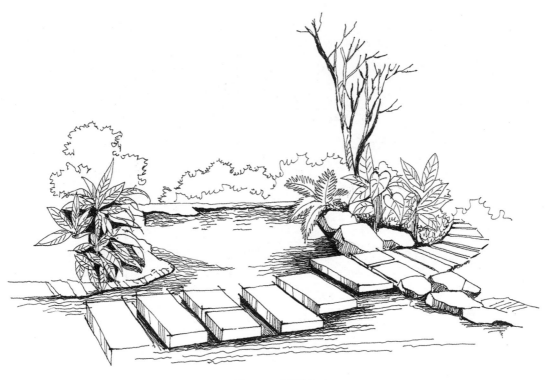

❖ 图 3-45　园景速写

3.3　建筑设计速写

3.3.1　一点透视建筑速写

　　建筑一点透视同样遵循一点透视的规律。图 3-46 为街景建筑、景观的一点透视三维模型，建筑、景观都可看作是简单的长方体或立方体，这样就能把控整体的透视关系，再复杂的造型也是在此基础上增加或削减后按同样的透视规律绘制的。

　　图 3-47 和图 3-48 为欧式建筑一点透视，这两幅画的共同特点是建筑的主立面都与画面平行，只有垂直画面的立面产生了透视变形。画面着重对建筑的材质和光影进行了表现，加强了对建筑体积感的塑造。

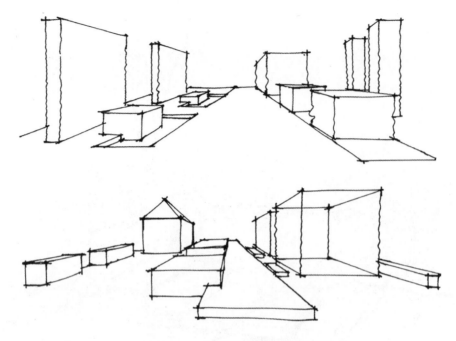

❖ 图 3-46　一点透视建筑与景观三维模型

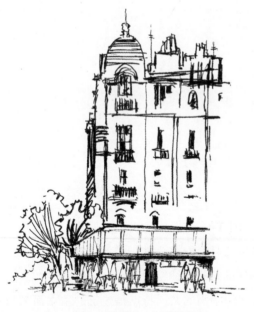

❖ 图 3-47　欧式建筑一点透视速写 1

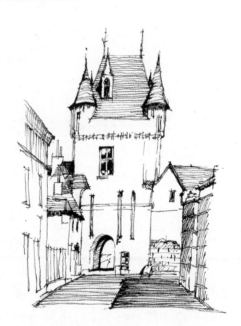

❖ 图 3-48　欧式建筑一点透视速写 2

　　图 3-49 为民居建筑，采用一点透视，建筑的主立面为表现的重点，强调了建筑形体结构和光影表现。前景的树木、人物、汽车作为建筑的配景，对建筑起到很好的陪衬作用，增加了建筑的尺度感和生活气息。

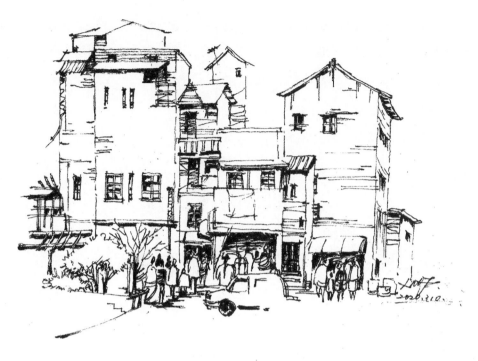

❖ 图 3-49 民居建筑一点透视速写

3.3.2 两点透视建筑速写

建筑速写两点透视同样遵循两点透视规律。图 3-50 为建筑、景观的两点透视三维模型，再复杂的形体在此基础上增减即可。

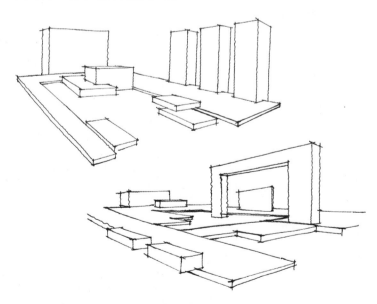

❖ 图 3-50 两点透视建筑与景观三维模型

图 3-51 为小型民居建筑,因造型简洁,故对建筑受光的明暗进行了深入刻画,以增强建筑的体积感。背景的植物和山体也用简洁的线条勾勒,整体画面干净利落。

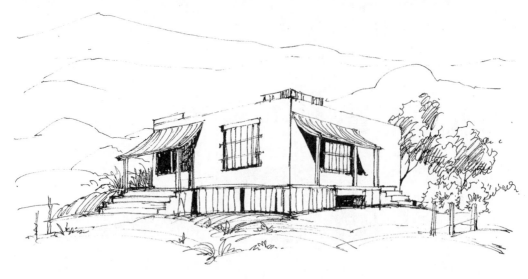

❖ 图 3-51　小型民居建筑速写 1

图 3-52 为小型民居建筑,将主体要表现的建筑置于中景,近景有园路、乔灌草,远景有多层次的植物衬托,拉开了景深空间。主体建筑造型现代、简洁,着重对建筑的材质和光影进行了表现。

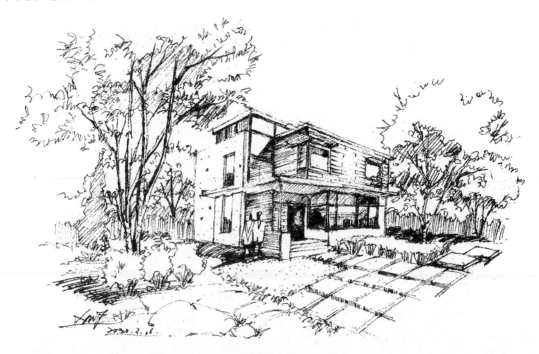

❖ 图 3-52　小型民居建筑速写 2

图 3-53 为园林中的景观建筑，将主体建筑置于中景，近景、远景均用植物衬托，主体建筑为现代风格，着重对建筑的材质和光影进行了表现，而近景、远景的植物用线简洁，不表现光影，更加突出了对主体建筑的表现。

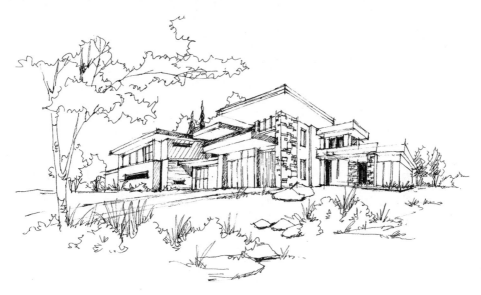

❖ 图 3-53　园林景观建筑速写 1

图 3-54 为园林中的景观建筑，作品为现代风格建筑，主要强调了建筑光影的表现。主体建筑处于中景位置，近景的树木、山石、水景对主体建筑进行了很好的衬托，使建筑与自然环境完美结合，特别是建筑倒影的表现，为点睛之笔。

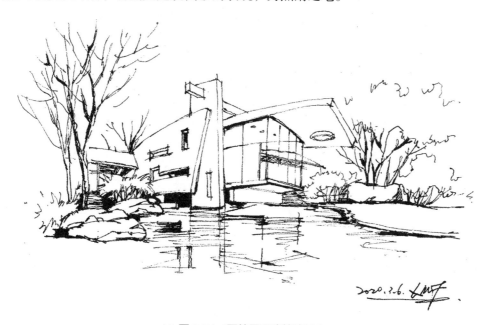

❖ 图 3-54　园林景观建筑速写 2

实训 6

临摹建筑速写墨线稿或建筑透视图墨线稿共 5 幅。

3.4 室内设计速写

3.4.1 一点透视室内速写

一点透视室内速写同样遵循一点透视规律。在表现上要注意对室内装饰材料的质感表现和光影表现。对于窗帘、布艺等软装饰，用曲线表现其垂感和褶纹效果，而墙面、地砖、家具等，主要用直线来表现，也可用直尺绘制长直线，体现出简约的现代风格，如图 3-55 所示。

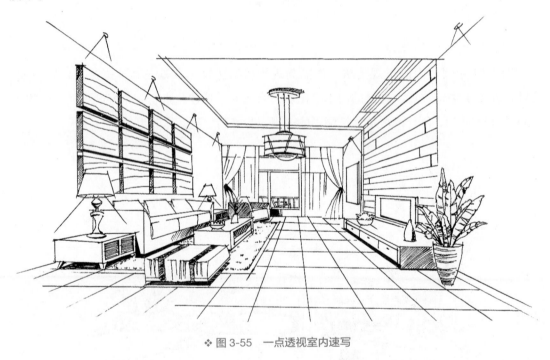

❖ 图 3-55 一点透视室内速写

3.4.2 两点透视室内速写

两点透视室内速写也同样遵循两点透视规律，在表现上要注意对室内装饰材料的质感表现。图 3-56 注重对墙面的木材装饰、地面的木地板和床单的质感表现。在表现手段上，

对于布料褶纹等曲线的表现用手绘完成，对于墙面、地面和家具等直线，可用直尺来绘制表现。

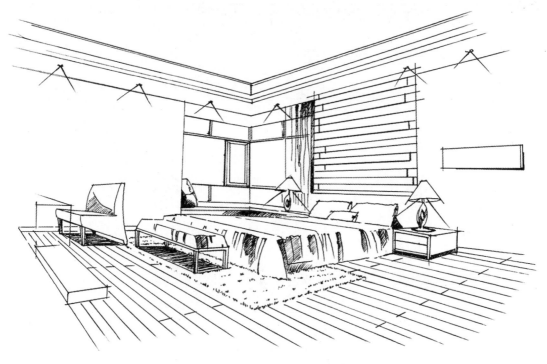

❖ 图 3-56 两点透视室内速写

实训 7

临摹室内速写墨线稿或室内透视图墨线稿共 3 幅。

第 4 章 优秀作品赏析

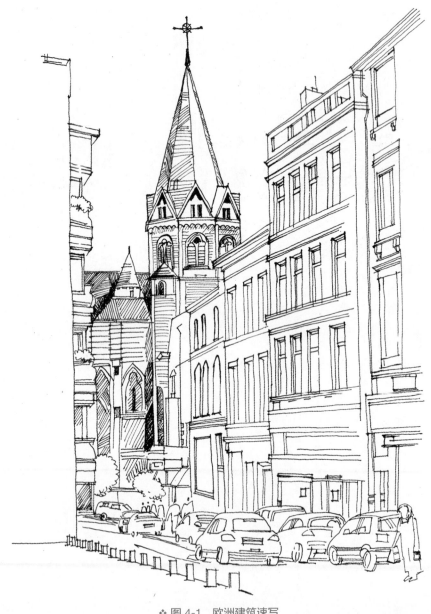

❖ 图 4-1　欧洲建筑速写

作品点评：图 4-1 为欧洲建筑速写，基本是用线来表现，局部运用光影的手法，强调了尖塔建筑为画面的焦点。

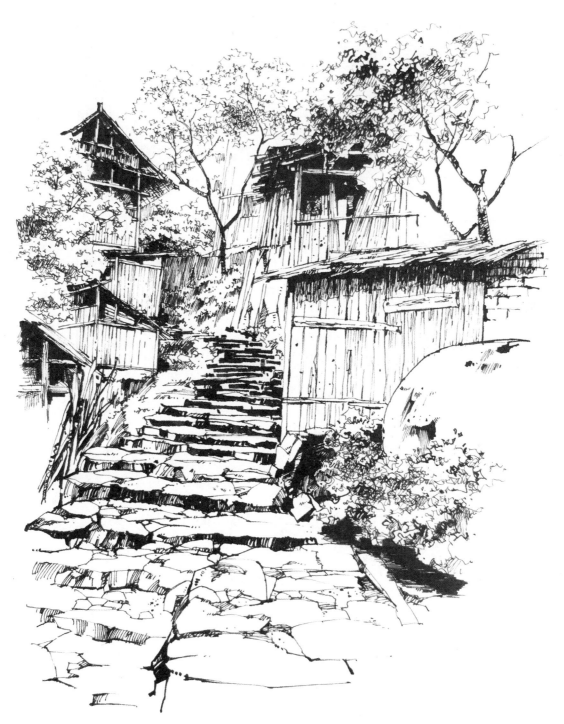

❖ 图 4-2　木屋建筑速写

　　作品点评：图 4-2 为质朴的木屋建筑速写，建筑与自然环境有机地融合，建筑的表现运用了明暗光影表现手法，而植物多用线条表现，突出了建筑为表现重点。

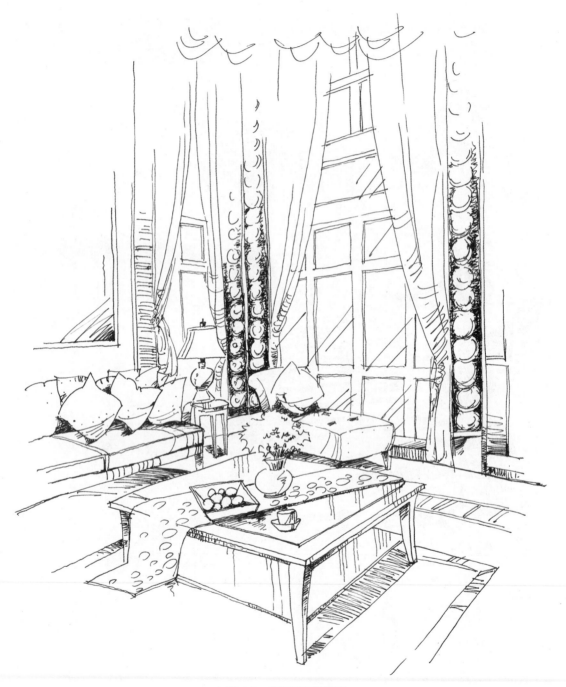

❖ 图 4-3　客厅透视图线稿

　　作品点评：图 4-3 为室内两点透视效果图，用线概括、简练，注重了材料的质感和光影表现，更多的表现要通过色彩来完成。

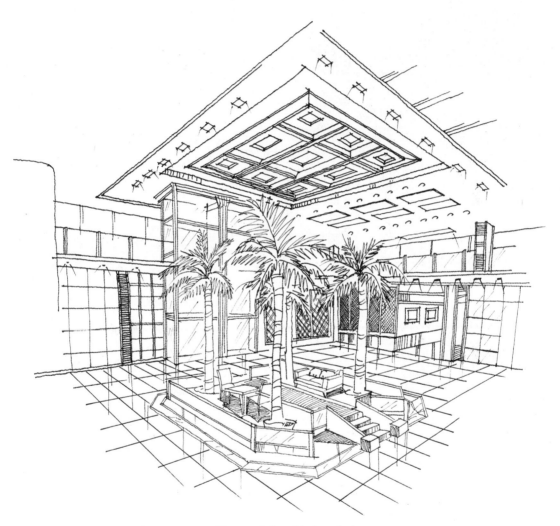

❖ 图 4-4　大堂两点透视图线稿

　　作品点评：图 4-4 为大堂两点透视效果图，全部运用线条表现的手法，透视准确，注意了光滑地面反射的表现。

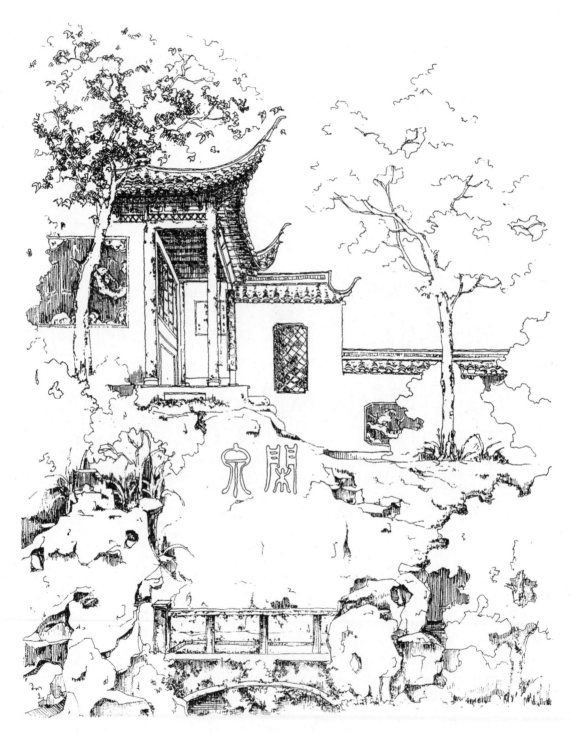

❖ 图 4-5　杭州古典园林一角速写

作品点评：图 4-5 运用线条稍加明暗的手法表现，暗处用密集的线条排线，体现了针管笔速写的技巧。

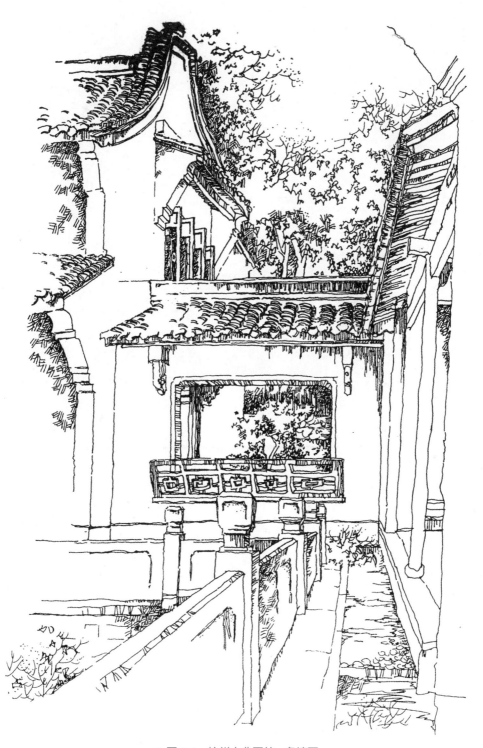

❖ 图 4-6 杭州古典园林一角速写

作品点评：图 4-6 以针管笔为主，局部运用钢笔，用针管笔细腻的线条表现出庭院建筑复杂的结构特征。中景用钢笔线条加以强调，体现了中景作为主景的"实"。

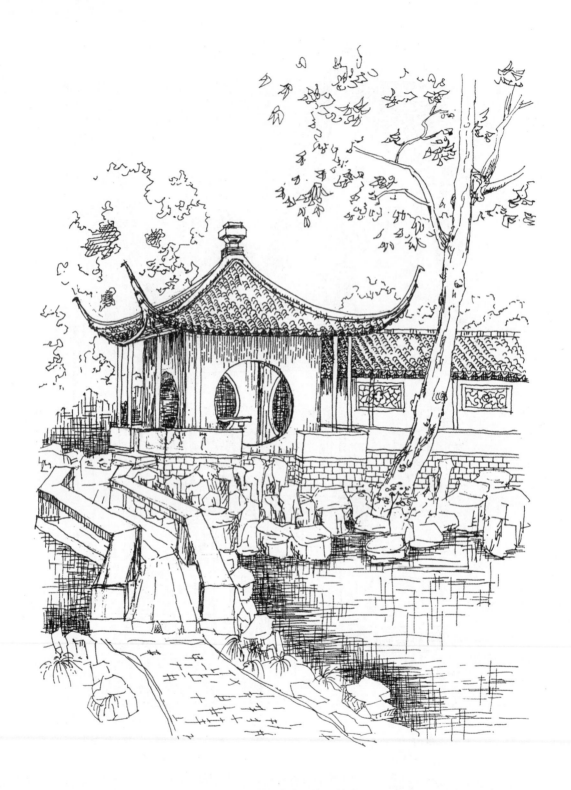

❖ 图 4-7　苏州古典园林一角速写

作品点评：图 4-7 为针管笔速写，用密集的线条表现"暗"，用疏朗的线条表现"明"。

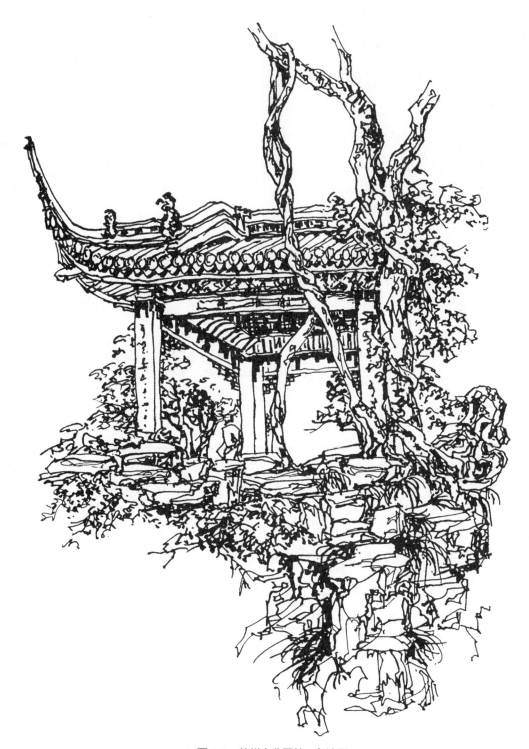

❖ 图4-8 苏州古典园林一角速写

作品点评：图4-8为钢笔速写，钢笔的线条有一定的粗度，表现暗部非常快速。钢笔线条虽然不如针管笔细腻，但却洒脱且表现效果沉实而响亮。

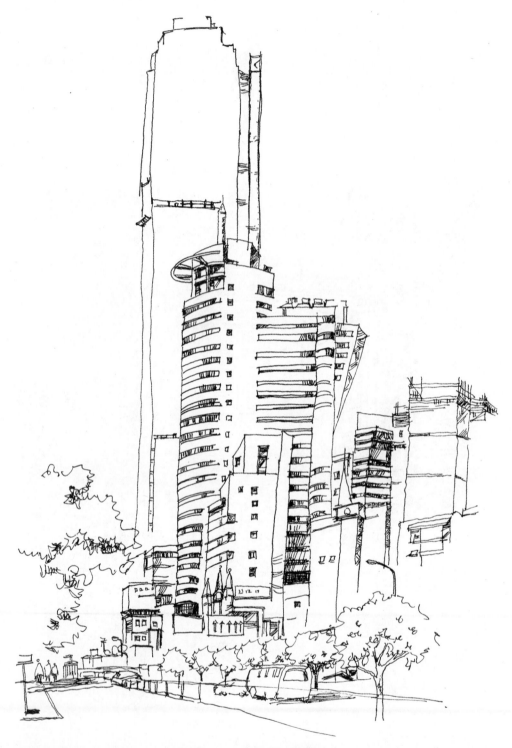

❖ 图 4-9　现代公共建筑速写

　　作品点评：图 4-9 主体表现的建筑用细致的线条表现，其余配景建筑用简洁的线条勾勒，用配景建筑的"简"衬托出主体建筑的"繁"。

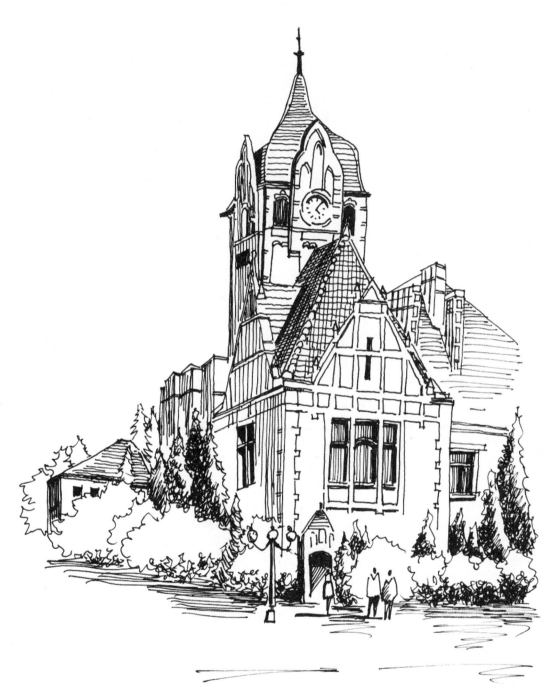

❖ 图 4-10　欧式建筑速写

　　作品点评：图 4-10 为欧式建筑，本身有造型感，用线条稍加明暗处理就能很好地表现出建筑的特征。靠近建筑的配景植物较暗，与建筑的"明"形成对比，更加突出了建筑的主体形象。

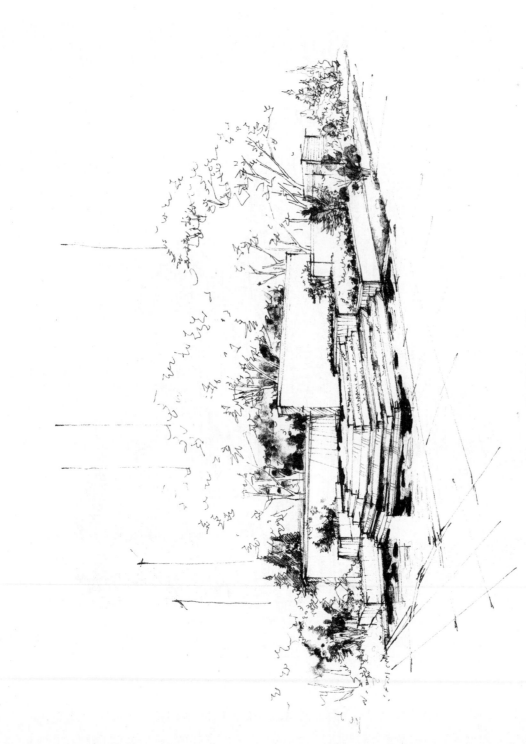

❖ 图 4-11 园林景观透视图线稿

作品点评：主体景观景墙与跌水在表现上强调了光影表现，图 4-11 用不同浓淡的墨表现出黑、白、灰三个层次，中景和背景的植物对主景进行了很好的衬托，植物的明暗也用墨加以强调，线条勾勒简洁明确。

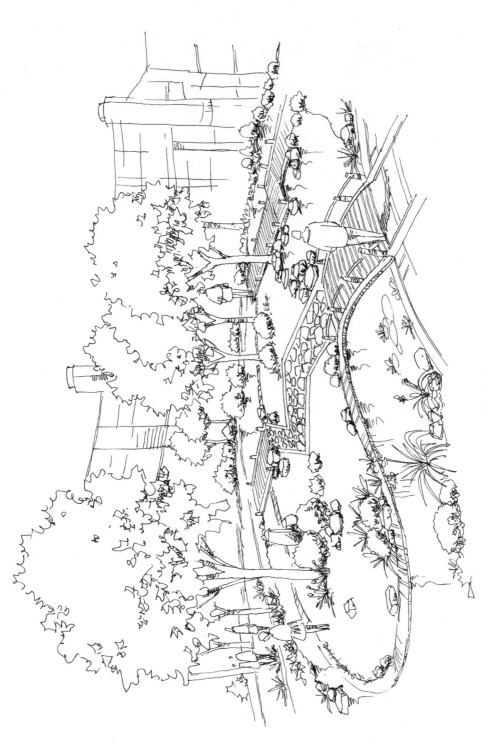

❖ 图 4-12　居住区局部景观透视图线稿

作品点评：图 4-12 为两点透视景观表现图的线稿，铺装的材质表现细致，与草坪、水面的大面积留白形成繁简对比。对明暗光影没有强调表现，留出颜色表现的余地。

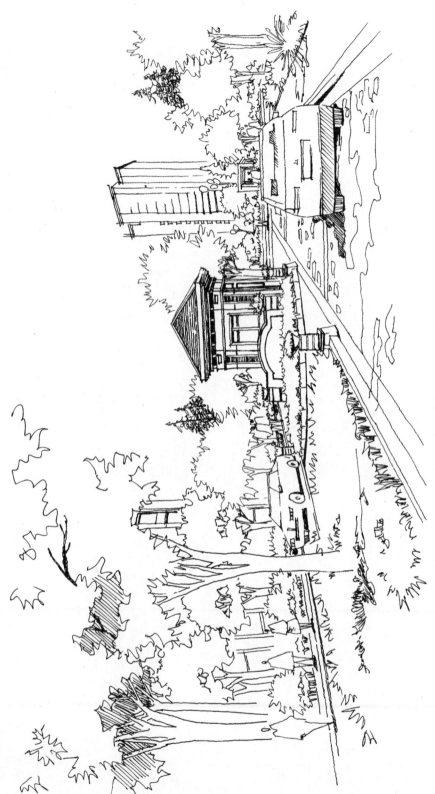

❖ 图4-13 居住区入口景观透视图线稿

作品点评：图4-13 为一点透视景观表现图的线稿，中景为画面表现的重点，刻画较为深入细致，强调了明暗光影的表现。近景和远景的表现较为概括，只用线条突出中景，使岗亭成为视线的焦点。

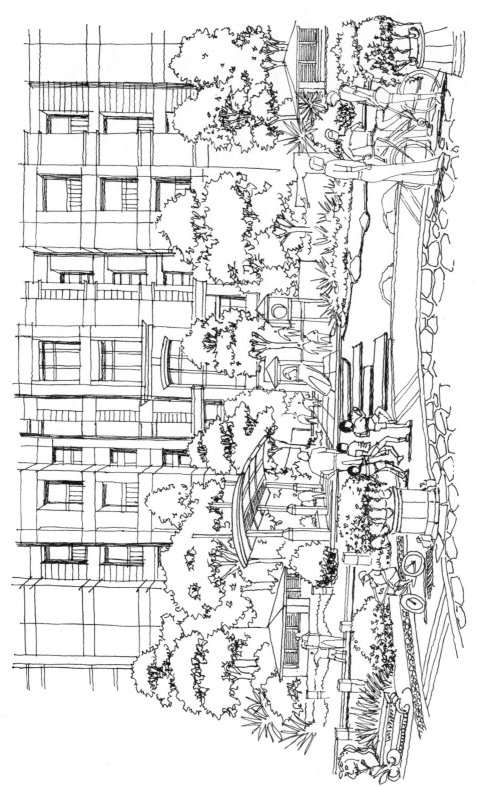

❖ 图 4-14 居住区局部景观透视图线稿

作品点评：图 4-14 为一点透视景观表现图的线稿，景观内容比较丰富，主要通过线条表现，没有强调明暗也是留给后期给色彩表现完成。配景人物有近、中、远，分别用了不同的表现手法，同时也渲染了居住空间生活的氛围。

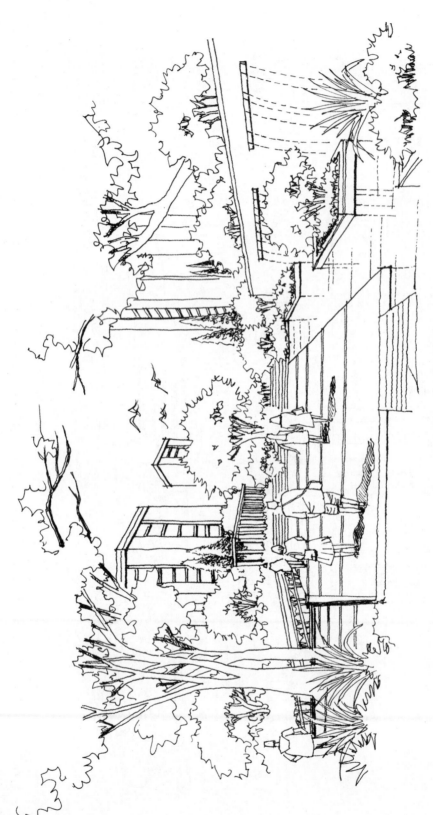

❖ 图4-15 居住区局部景观透视图线稿

作品点评：图4-15为一点透视景观表现图的线稿，着重进行了透视和景观造型与布局的表达，透视准确，各景观的造型表达

明确，没有强调明暗光影表现，留给后期上色完成。

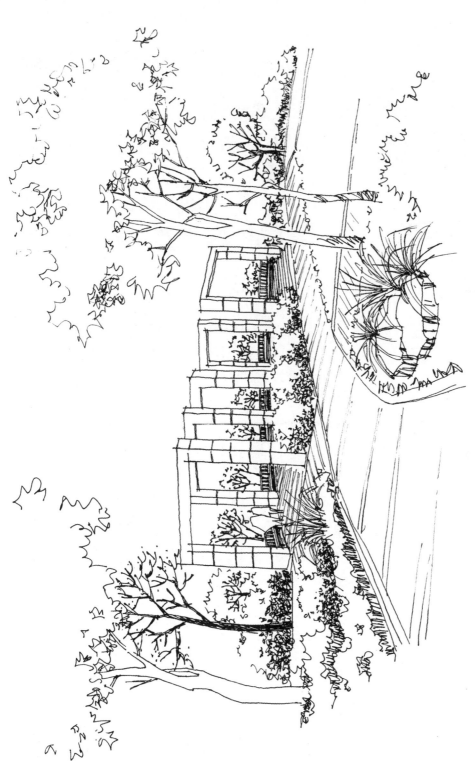

❖ 图 4-16　园林景观透视图线稿

作品点评：图 4-16 为两点透视景观表现图的线稿，着重进行了透视和景观造型的表达，景观全部用线条来表达，明暗以及材料的质感表现需要后期上色完成。

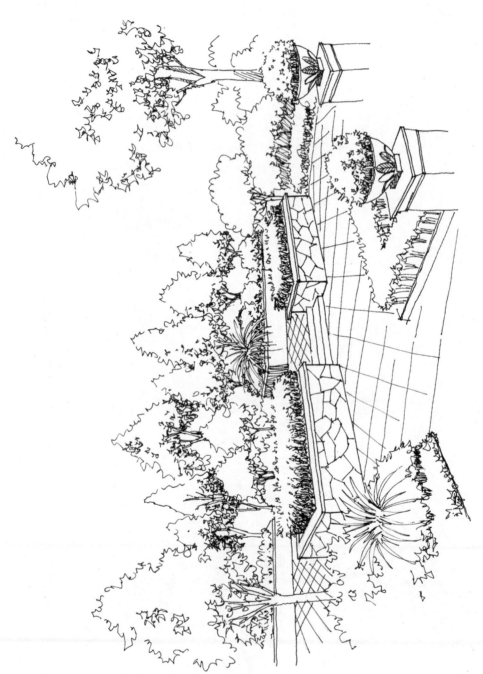

❖ 图 4-17　园林景观透视图线稿

作品点评：图 4-17 为两点透视景观表现图的线稿。植物景观为景观表现的主体，通过乔灌草不同形态的对比丰富画面，强调了明暗光影的表现。对于地面铺装、花池、花钵的材质表现，留给后期上色完成。

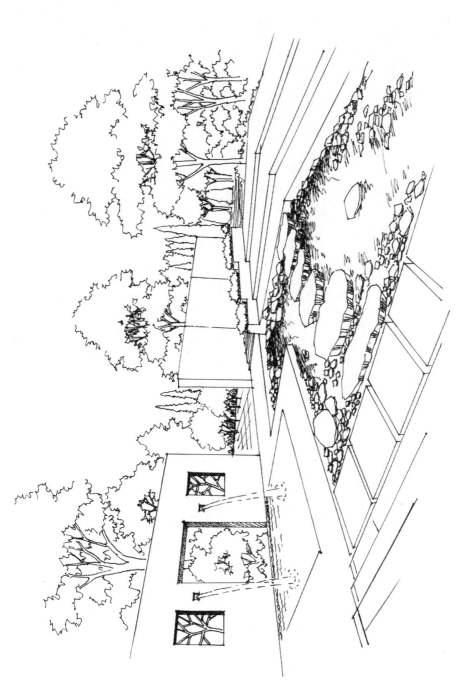

❖ 图 4-18　园林景观透视图线稿

作品点评：图 4-18 为两点透视景观表现图的线稿，景墙、山石水景为表现的重点，山石水景侧重了明暗的表现。由于主体景观多为人工的几何造型，景观的表现结合直尺完成，使景观的透视、造型能更加准确地表现出来。背景的植物多用 M 线条与景观刚直的线条形成柔与刚的对比，远景的植物只画出外轮廓。

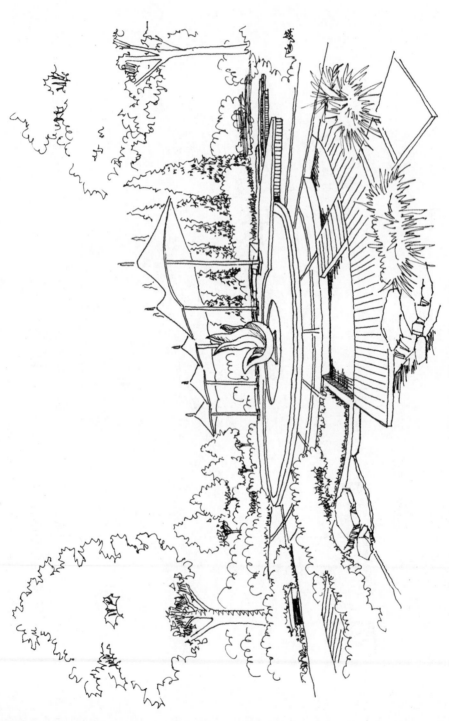

❖ 图 4-19　园林景观透视图线稿

作品点评：图 4-19 为两点透视景观表现图的线稿，中心广场为画面的焦点，雕塑、山石、水景强调了明暗表现。张拉膜亭用线简洁，衬托出前方的雕塑，背景植物的"繁"也与张拉膜亭的"简"形成对比。景观的明暗、材质的表现要结合上色完成。

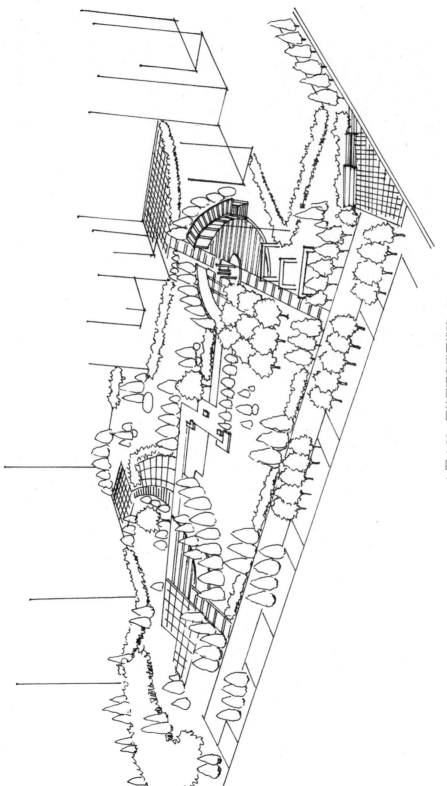

❖ 图 4-20　园林景观鸟瞰图线稿

作品点评：图 4-20 为景观鸟瞰表现图的线稿，鸟瞰图能表现出整个场景的景观布局，但因视距远，很难表现出景观的细节。植物只需绘制出外形轮廓，再通过色彩表现出光影效果。

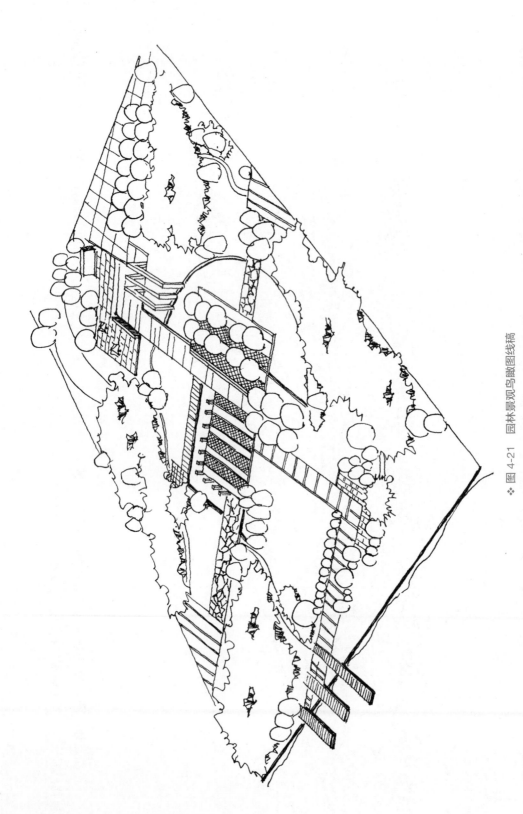

❖ 图 4-21　园林景观鸟瞰图线稿

作品点评：图 4-21 为景观鸟瞰表现图的线稿，植物只概括地绘制出外形轮廓，着重绘制了园路铺装的细节，使植物与铺装形成简与繁的对比。景观的明暗、材质的表现要结合颜色完成。

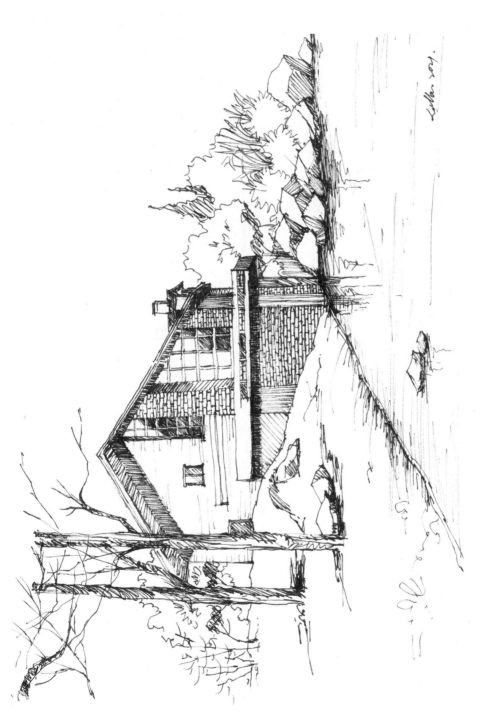

❖ 图 4-22 小型住宅建筑速写

作品点评：图 4-22 为小型住宅建筑速写，因建筑造型简洁，故对建筑材质进行了细致的表现，同时也注重了光影效果的表现，增强了建筑的三维体积感。前景和背景植物用笔概括，用简衬繁，突出了主体建筑的形象。

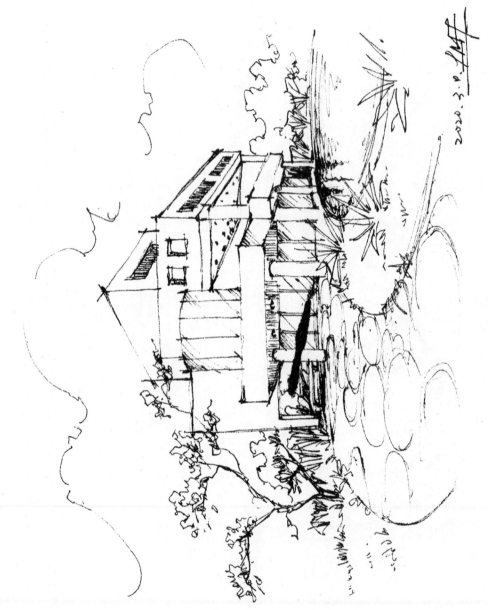

❖ 图 4-23 现代小型建筑速写

作品点评：图 4-23 为现代小型建筑速写，建筑多为直线条，造型简洁，着重表现了建筑的材质和光影效果。前景和背景的植物用笔概括，且自自由的曲线与建筑的几何造型形成的自然与人工的对比，突出了建筑的主体形象。

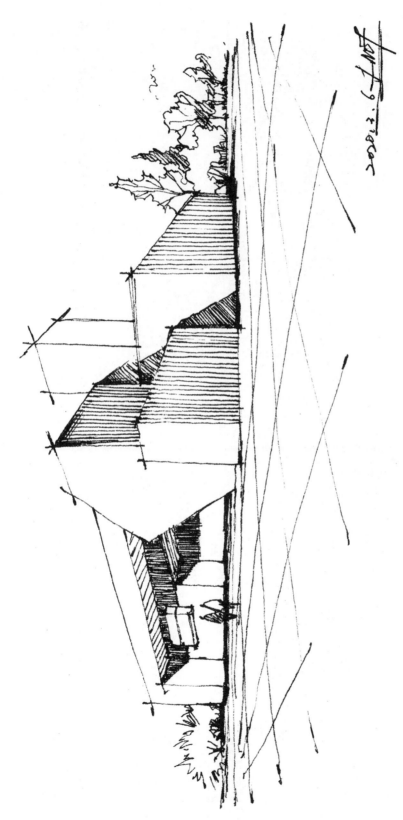

❖ 图 4-24 现代小型建筑速写

作品点评：图 4-24 为现代小型建筑速写，前景没有安排植物，使主体建筑成为视线焦点，背景的植物用简洁的线条勾勒，起到对主体建筑的陪衬作用。因建筑形象简洁利落，用明暗光影塑造体积感尤为重要。前景的铺装与主体建筑为两点透视，绘画时要注意透视的准确性。

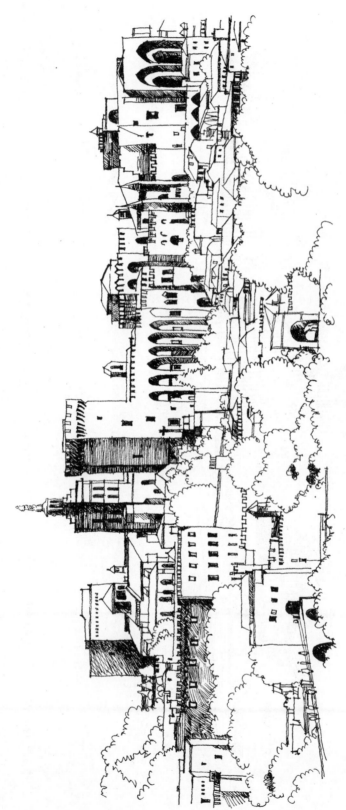

❖ 图 4-25　城堡建筑速写

作品点评：图 4-25 为城堡建筑速写，建筑为画面表现的重点，运用了光影明暗手法，加强了建筑的体积感。配景植物只用概括的线条表现，用植物的"简"衬建筑的"繁"，使城堡建筑成为视线的焦点。

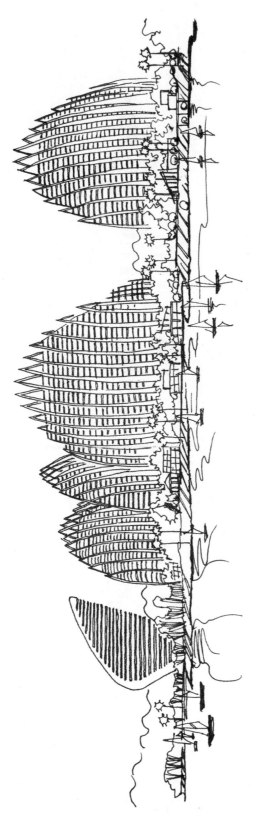

❖ 图 4-26 现代大型公共建筑速写

作品点评：图 4-26 中的建筑造型独特，结构较为繁复，主体建筑全部用线条来表达，材料的颜色质感和明暗留给色彩来表达。前景水面、植物和背景植物用笔概括，用简衬繁，突出了造型独特的主体建筑形象。

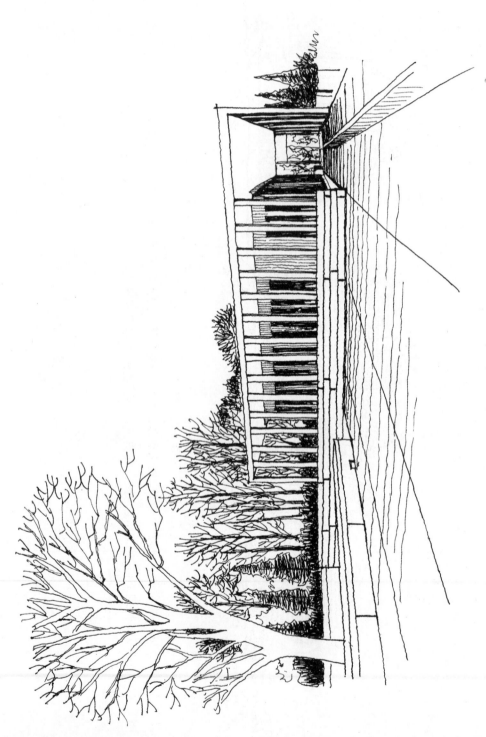

❖ 图 4-27 现代小型公共建筑速写

作品点评：图 4-27 为典型的一点透视建筑速写，着重用明暗光影效果来表现建筑形象，前景和背景的植物多用枝干法来表现，体现了线条表达的美感。

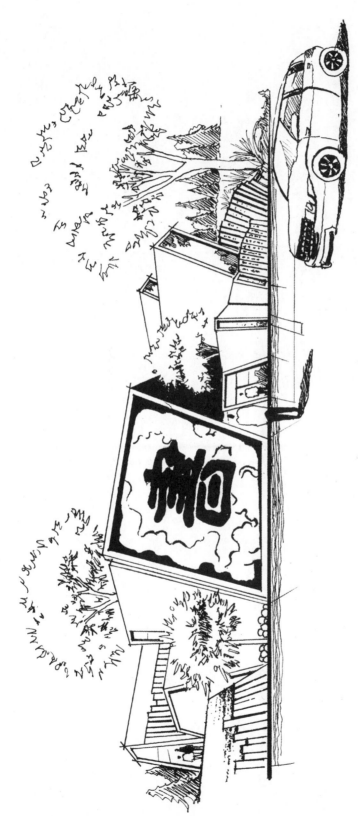

❖ 图 4-28 书店透视图线稿

作品点评：图 4-28 为一建筑设计透视效果图，建筑造型独特，强调了明暗光影的表现。前景的车辆和配景人物使画面更加生动，同时也体现出了建筑的体量。配景植物的自由线条与建筑刚直的线条形成对比，与建筑结合互相衬托得益彰。

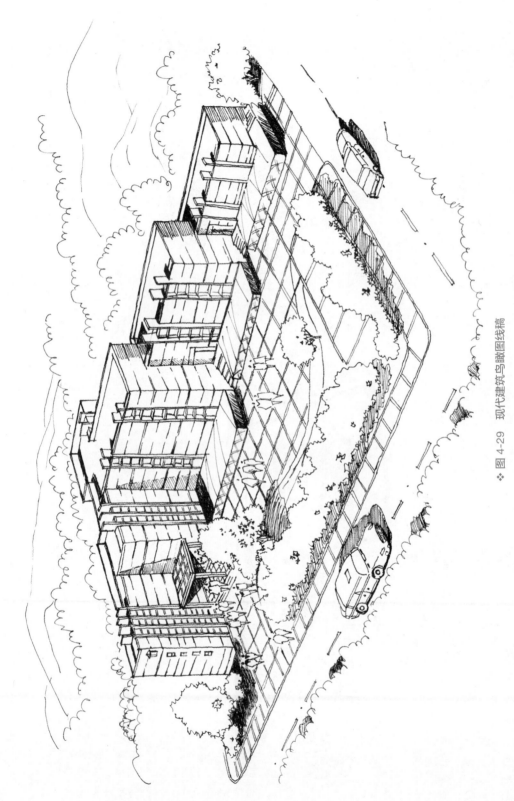

❖ 图 4-29　现代建筑鸟瞰图线稿

作品点评：图 4-29 为现代建筑设计鸟瞰图，建筑与广场上的配景景观造型用线条表现得十分明确，在此基础上适当加以光影表现，强调了建筑的体积感，用配景人物增加环境气氛并体现出建筑的尺度。

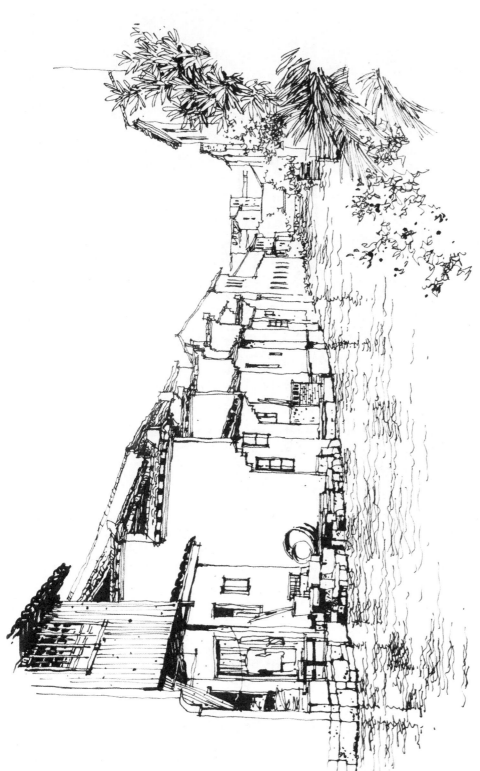

❖ 图 4-30 江南水街建筑速写

作品点评：图 4-30 为江南水街建筑速写，建筑的表现运用了线条结合明暗的手法，将建筑鲜明的特征表现出来。近景的植物表现得非常细致，拉开了近景、中景和远景的空间感。用波纹线表现水面的波光粼粼，建筑与自然景观有机融合。

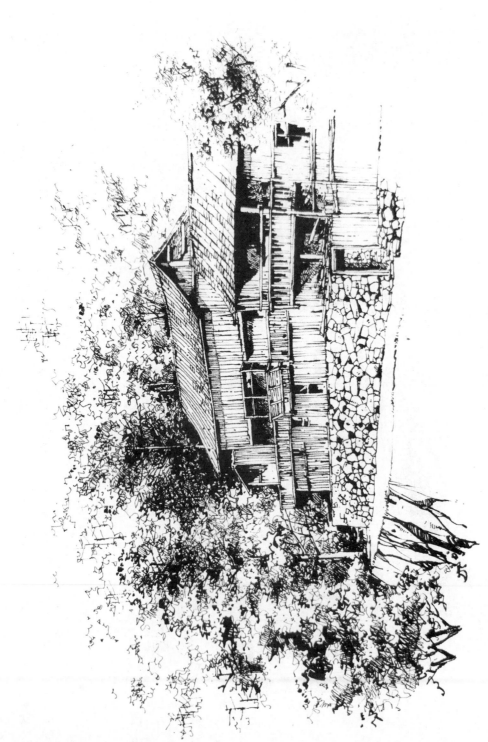

❖ 图 4-31　民居建筑速写

作品点评：图 4-31 为民居建筑速写，采用线条条结合合明暗的表现手法，背景的植物与建筑交界处采用明暗对比手法，建筑亮植

物暗，突出了苗家吊脚楼的建筑风格。

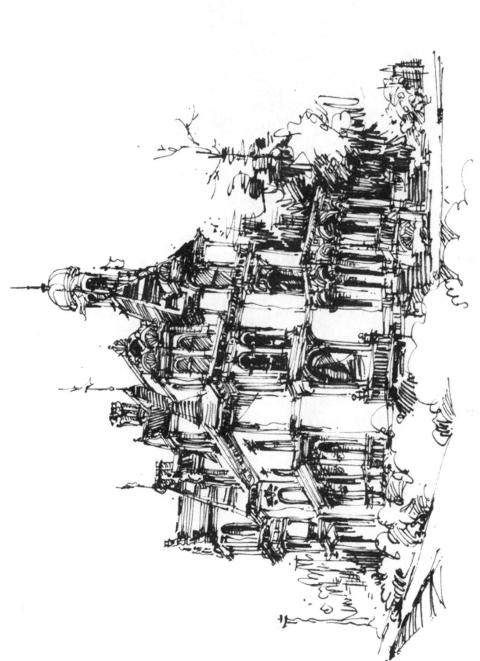

❖ 图 4-32 欧式建筑速写

作品点评：图 4-32 为两点透视欧式建筑速写，除了用线条表达出建筑复杂的形体结构，同时加以明暗光影表现，配景植物只用简单的线条勾勒，用配景的"简"衬出主体建筑的"繁"。

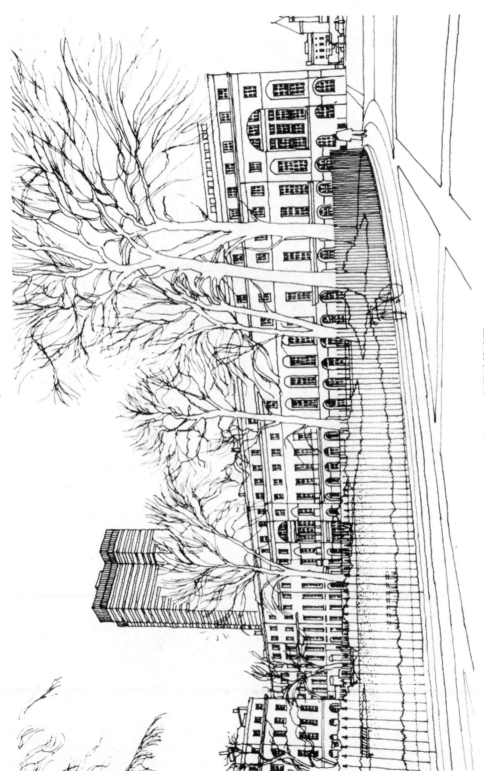

❖ 图 4-33 街景建筑速写

作品点评：图 4-33 为一建筑速写，基本用线条表现出建筑复杂的结构，稍微加以明暗处理。前景的植物采用枝干法表现，这样不会遮挡对主体建筑结构的表达，同时也体现了线条疏密韵律之美。

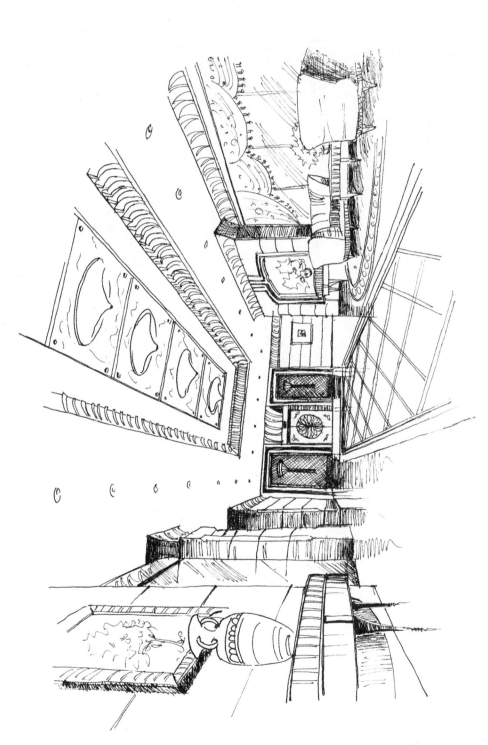

❖ 图 4-34　大厅透视图线稿

作品点评：图 4-34 为室内一点透视效果图，画面采用线条结合明暗，从前至后逐渐加重色调的手法，增强了空间景深感的表现，同时注意了地面反射的表现。

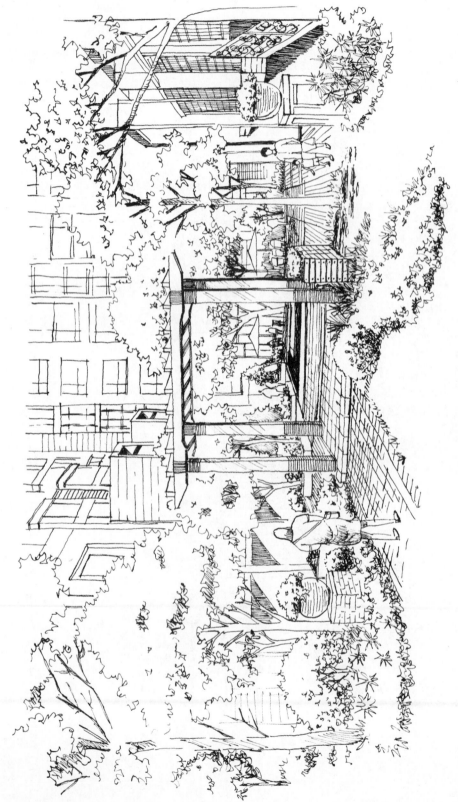

❖ 图 4-35　居住区景观透视图

作品点评：廊架为主体景观，近景与背景的植物对景观建筑进行了很好的衬托。图 4-35 以线条表现为主，局部加以光影明暗表现，配景人物运用了近景、中景和远景不同的表现手法。

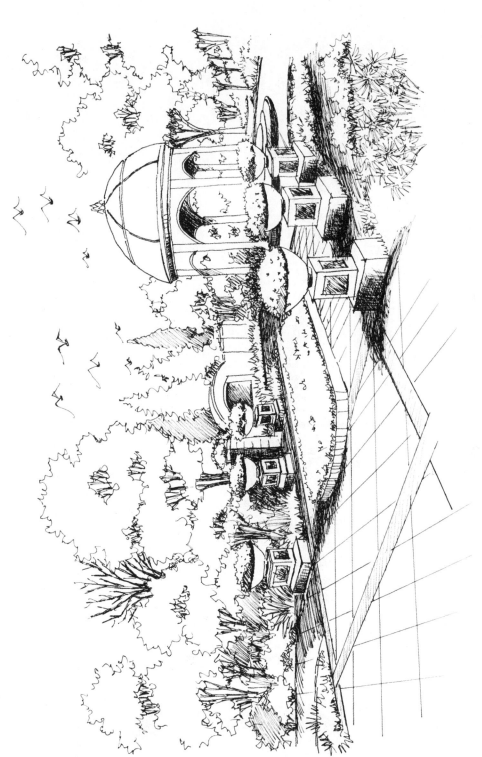

❖ 图 4-36 欧式园林景观透视图

作品点评：图 4-36 为欧式园林景观局部透视表现，园路的透视非常明显，其端点处的欧式凉亭为主体景观，近景和背景的植物作为凉亭的配景是对凉亭很好的衬托。图 4-36 以线条表现为主，辅以光影的表现。

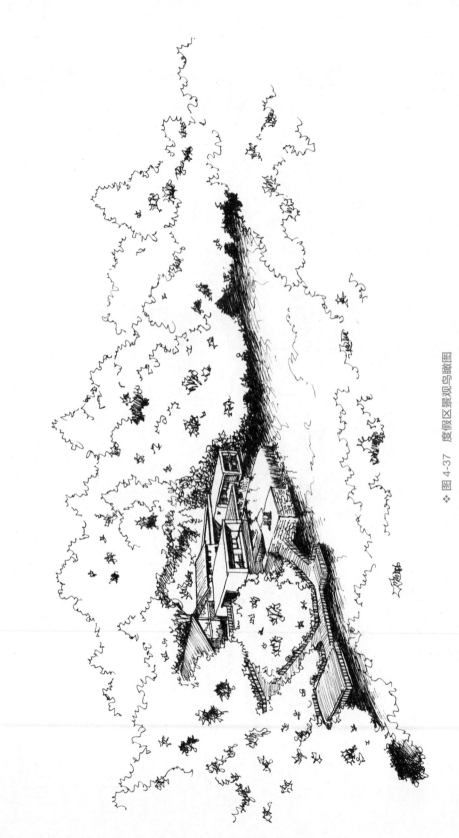

❖ 图 4-37 度假区景观鸟瞰图

作品点评：鸟瞰图因为视距远，无法表现出景观的细节，只要表现出建筑的造型特征即可。图 4-37 中的植物用线条勾出轮廓特征，建筑与自然环境有机融合，建筑以及建筑和水体交汇处加以明暗表现，突出了建筑为度假区的主体景观。

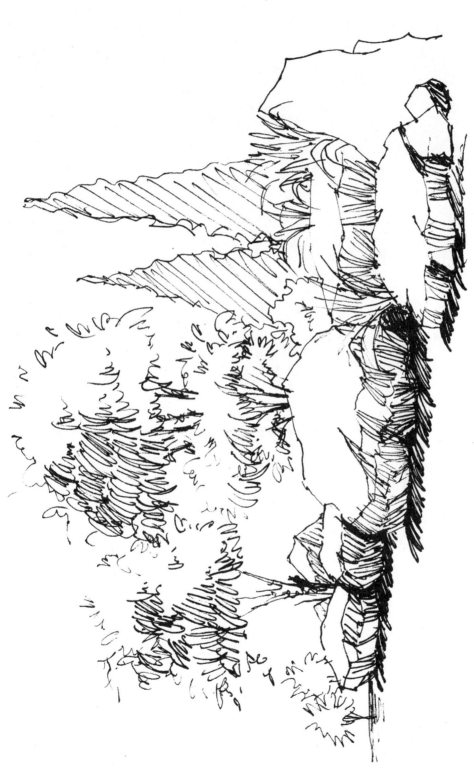

❖ 图 4-38　园林局部小景透视图

作品点评：图 4-38 为景石的亮面和暗面面的表现，亮面留白，暗面用密集的线条表现。植物也是亮面留白，暗面用密集的线条表现，将景观的体积感表现出来。

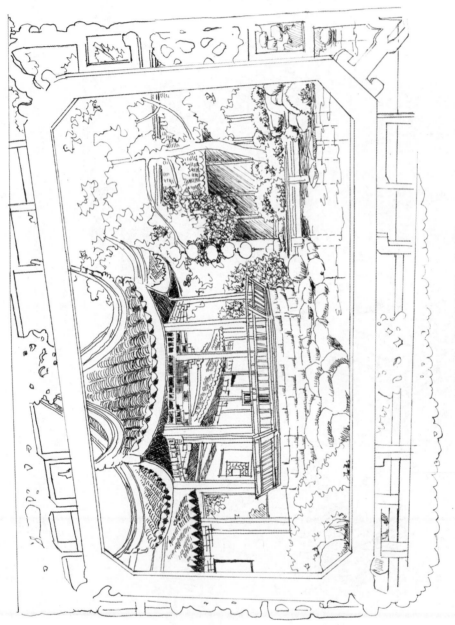

❖ 图 4-39 苏州古典园林一角速写

作品点评：苏州古典园林的景观表现非常精致。图 4-39 用细致的线条表现出苏州古典园林建筑的特征，局部加以明暗表现，使建筑的表现更加写实生动。植物为配景，只用简单的线条勾勒出形态特征，用植物的"简"衬托出古典园林建筑的"繁"。前景窗框的直线部分用直尺画线表现，刚直的线条更加衬托出园林建筑的曲线之美。

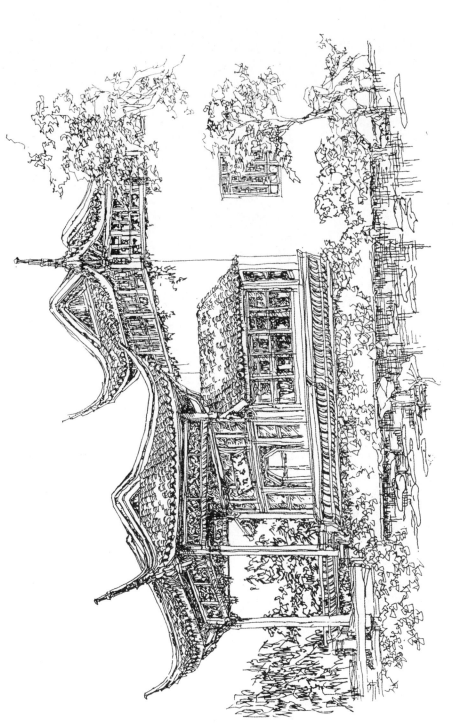

❖ 图 4-40 苏州古典园林一角速写

作品点评：苏州古典园林建筑的线条非常优美。图 4-40 用丰富的线条表现出建筑的曲线美和精致感。前景和背景植物相对建筑来说用线较为简练概括，用来衬托结构复杂精致的建筑。图中用纵横交错的线条表现水体的倒影，越靠近水岸线，横线条运用越多，表现出的水岸线处要越暗一些。

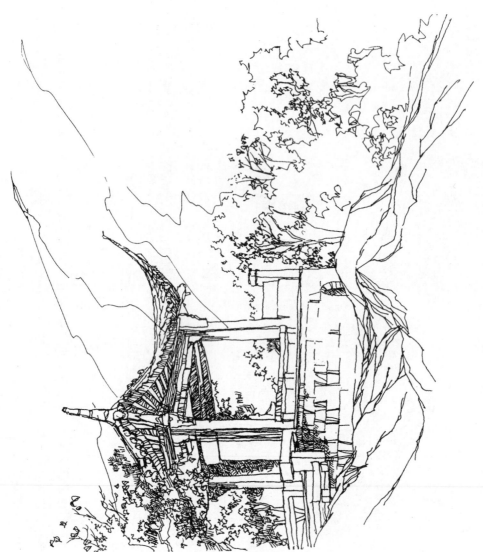

❖ 图 4-41　杭州古典园林一角速写

作品点评：图 4-41 完全用线条表现出建筑的结构和造型之美。前方山体与背景植物也完全用线条来表现，用线非常洒脱，体现了作者非常扎实的速写功底。

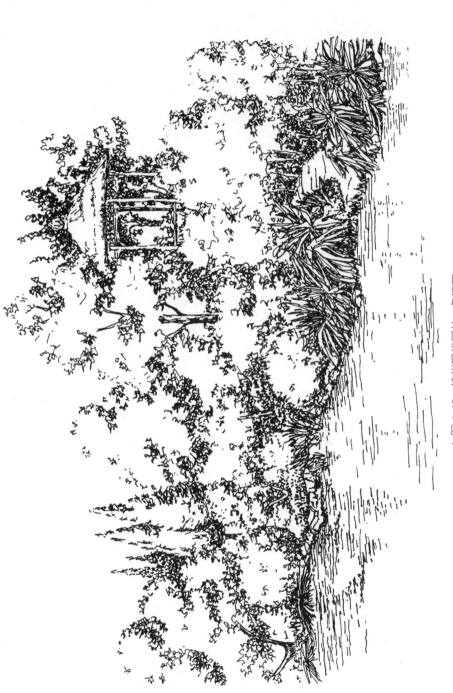

❖ 图 4-42　杭州现代园林一角速写

作品点评：在由丰富的植物组成的园林景观中，园林建筑成为配景，成为园林景观的点缀。图 4-42 用简洁概括的线条表达出茅草亭的造型特征。不同的植物运用不同的线条来表现，体现出植物丰富多样化的特征。近处的植物用细致的线条表现出草本植物的叶片特征，用波纹线表现出水体中的倒影。

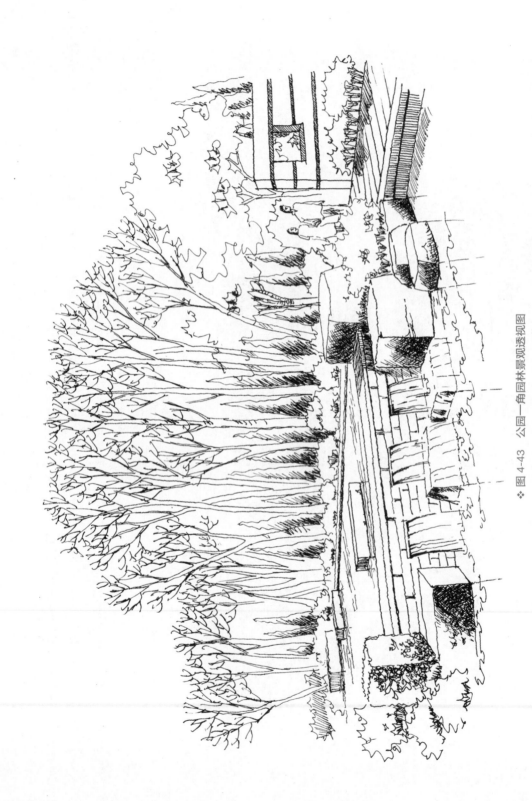

❖ 图 4-43　公园一角园林景观透视图

作品点评：水景分为动水和静水，注意动水和静水的不同表现手法。图 4-43 中近景的景石与绿篱强调了明暗的表现，远景的植物多用线条表现，拉开了景深层次。远景用枝干表现的乔木更加体现出线条的美感。

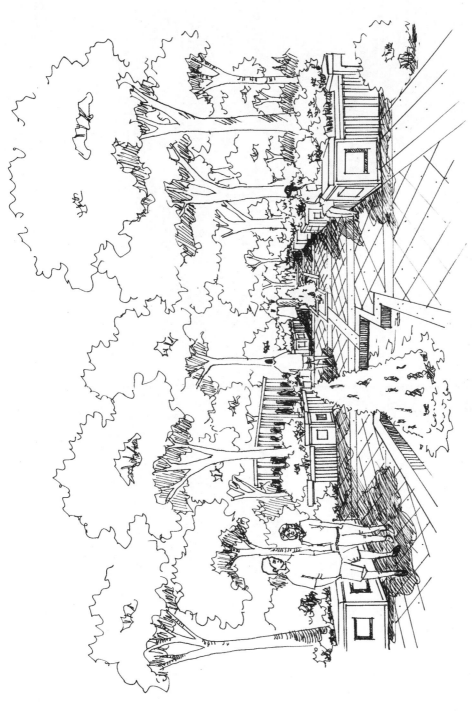

❖ 图 4-44 公园局部节点景观透视图

作品点评：图 4-44 为典型的一点透视图，注意主轴线上喷泉的表现。景观多用简洁的线条表现，局部加以光影表现，其余的留给后期色彩来表现。注意近景、中景和远景，中景配合人物的不同表现。

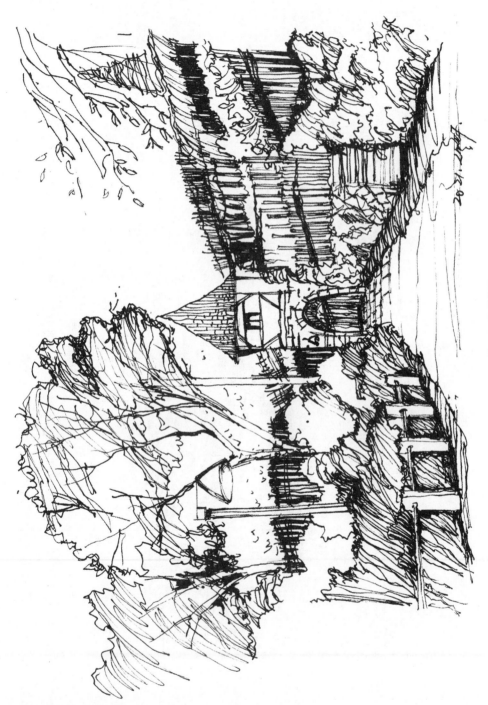

❖ 图 4-45 园林入口景观速写

作品点评：图 4-45 为一点透视图，主要运用线条表现，亮处留白，暗处运用线条排线表现。建筑、围栏等多用直线条，与植物自由的线条形成人工与自然景观的对比。

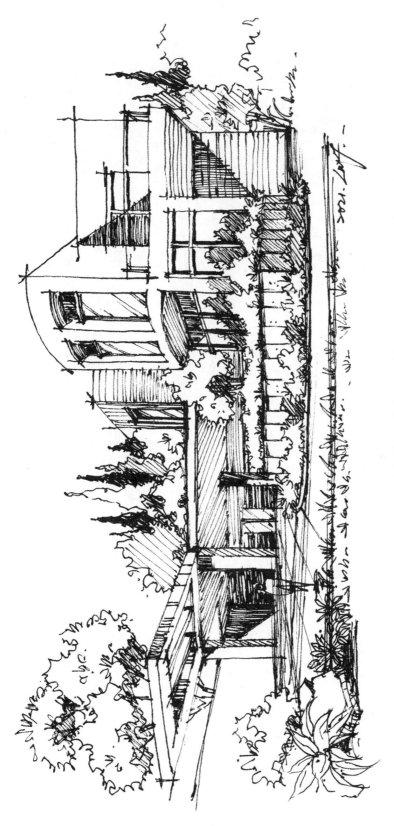

❖ 图 4-46 现代建筑速写

作品点评：现代建筑多为几何造型，图 4-46 在表现时多运用快线，利落且肯定。图中运用光影表现出建筑各个面的明暗，增强了建筑的体积感的表现。植物为建筑配景，不同造型和不同明暗的植物组合搭配，对建筑起到很好的陪衬作用。

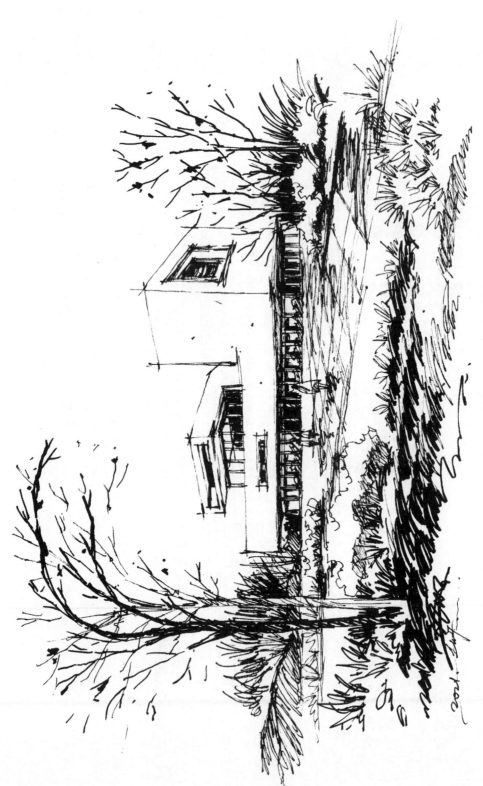

❖ 图 4-47 现代建筑速写

作品点评：现代建筑多用快线表现，图 4-47 中建筑造型简洁，运用明暗表现出建筑的体积感。树木用枝干法表现出秋冬季节的景观，注意配景人物的衣饰也要和季节吻合。

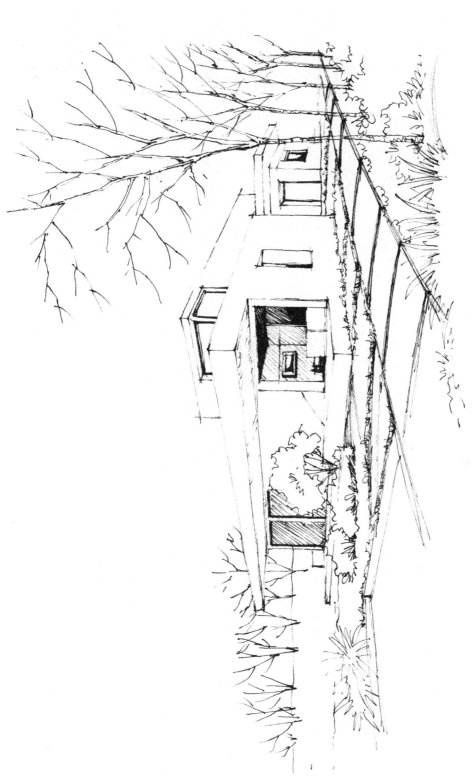

❖ 图 4-48 现代建筑速写

作品点评：此建筑造型简洁，稍加明暗表现出建筑的结构。图 4-48 主要配景乔木用枝干表现，用线简洁利落，更多的留给色彩来表现。

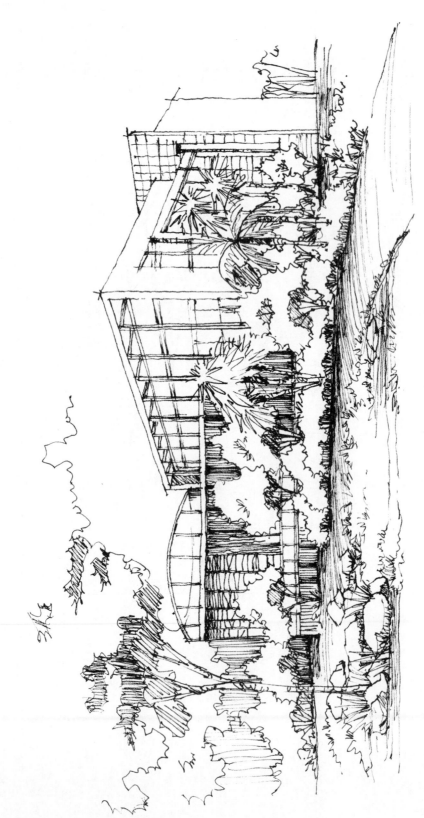

❖ 图 4-49 现代建筑速写

作品点评：图 4-49 用丰富的线条表现出现代建筑的结构与造型。前景不同造型特征的植物用不同的线条来表现，形成多种形

态对比，使人工化的建筑在丰富多彩的植物掩映下与自然有机融合。

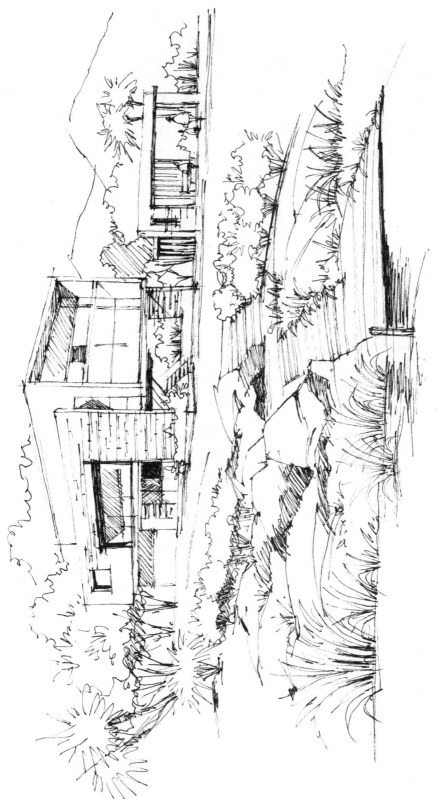

❖ 图 4-50 现代建筑速写

作品点评：图 4-50 中现代造型简洁的建筑用概括的线条稍加明暗的手法表现，材质的表现使建筑的表现不单调。配景植物用线灵活洒脱，与建筑刚直硬朗的形象形成对比。

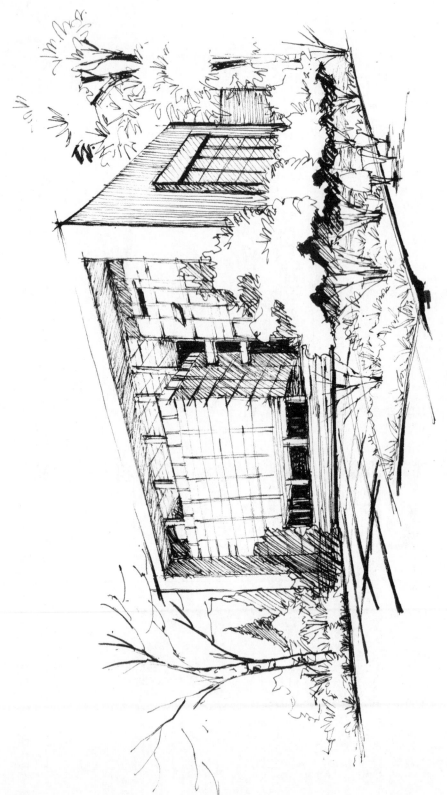

❖ 图 4-51　现代建筑速写

作品点评：图 4-51 中现代建筑采用线条加明暗的手法表现，突出了建筑的主体形象。配景植物用概括的线条表现，用植物的"繁"衬托建筑的"简"。

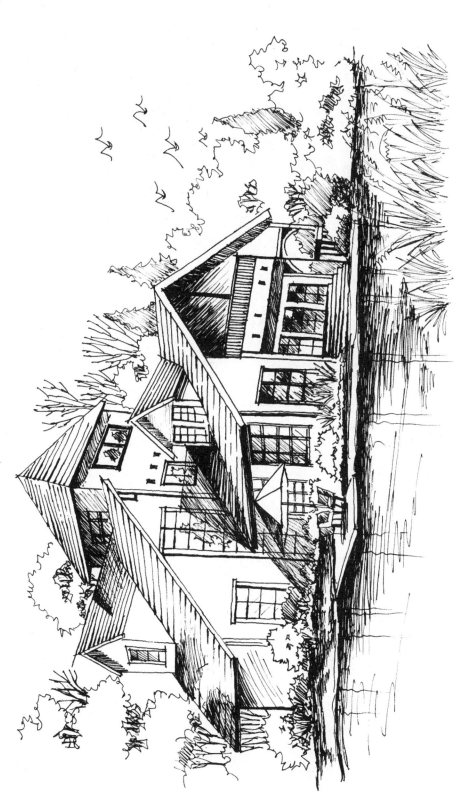

❖ 图 4-52　别墅建筑速写

作品点评：别墅建筑一般造型感较强，图 4-52 运用线条再加上明暗表现，使别墅建筑的造型和体积感充分表现出来。植物用简洁的线条概括地绘制其轮廓，用植物的"简"衬托建筑的"繁"，进而强调建筑为表现的主体。

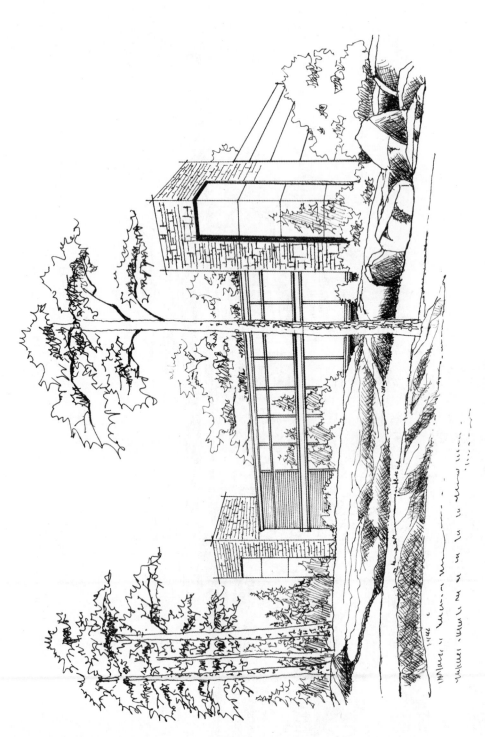

❖ 图 4-53 现代建筑透视效果图

作品点评：图 4-53 中现代建筑的长直画线条结合直尺画线来表现，体现出建筑刚直的线条与利落的造型。建筑墙面石材的质感用细致的线条表现出来，在简中求繁，使建筑的形象简洁而又不单调。植物、山石是建筑的配景，对建筑起到很好的衬托作用。

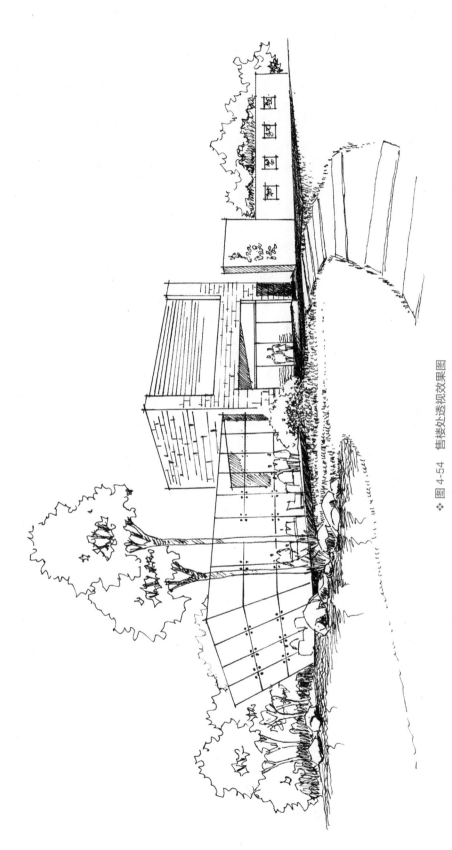

❖ 图 4-54 售楼处透视效果图

作品点评：图 4-54 中，现代建筑的直线条结合直尺绘制表现，建筑的造型简洁就要注意结构和材质的表现。近景山石、水体、植物等自然景观对建筑起到很好的衬托作用，使人工建筑与自然环境有机融合。

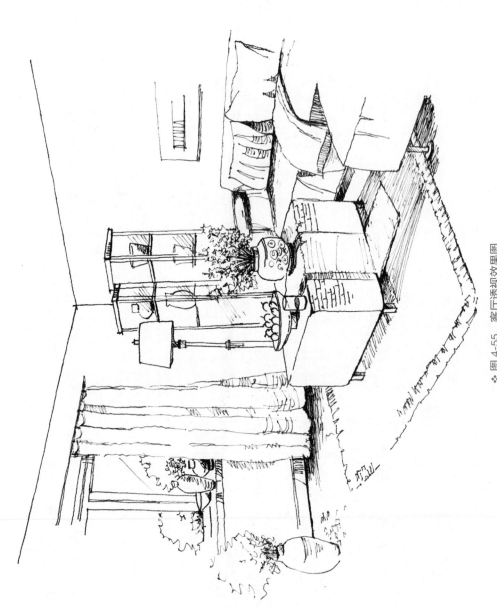

❖ 图 4-55 客厅透视效果图

作品点评：图 4-55 为两点透视效果图，用线条稍加明暗表现的手法，注意不同的装饰材料用不同的线条来表现，如窗帘、沙发等软装饰用柔美的线条来表现布料的质感。

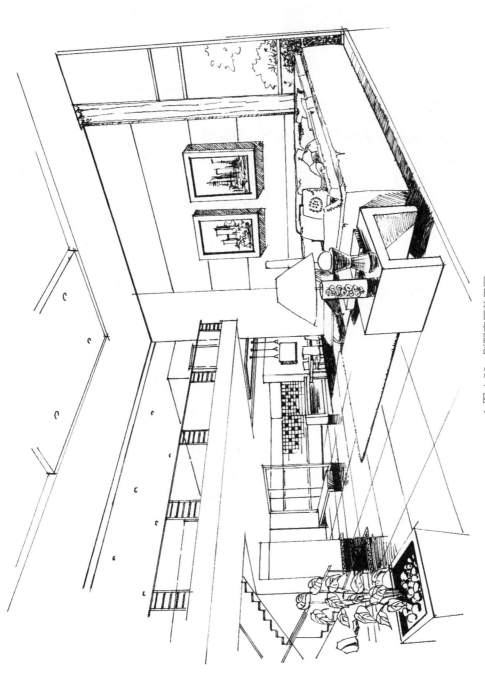

❖ 图 4-56 别墅客厅效果图

作品点评：图 4-56 中别墅客厅的装饰风格为现代风格，用长直线结合直尺绘制表现，体现了明快的现代简约风格。局部用明暗表现的手法，注意光滑地砖反射效果的表现。

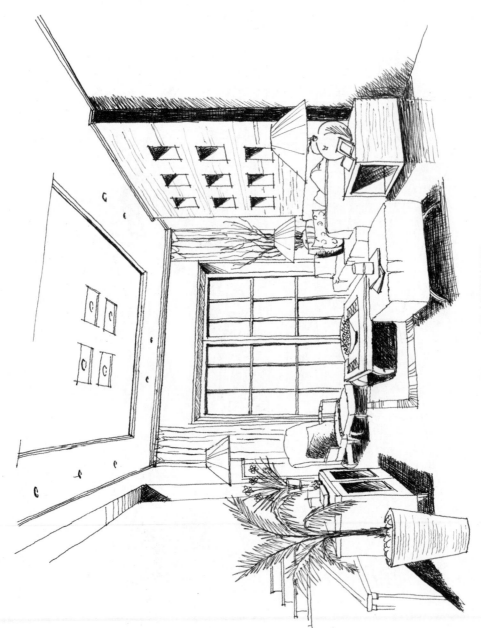

❖ 图 4-57　起居室透视效果图

作品点评：图 4-57 为一点透视效果图，采用线条结合明暗的表现手法、线条简洁、突出了现代简约的家居风格、更多的表现留给后期色彩表现完成。

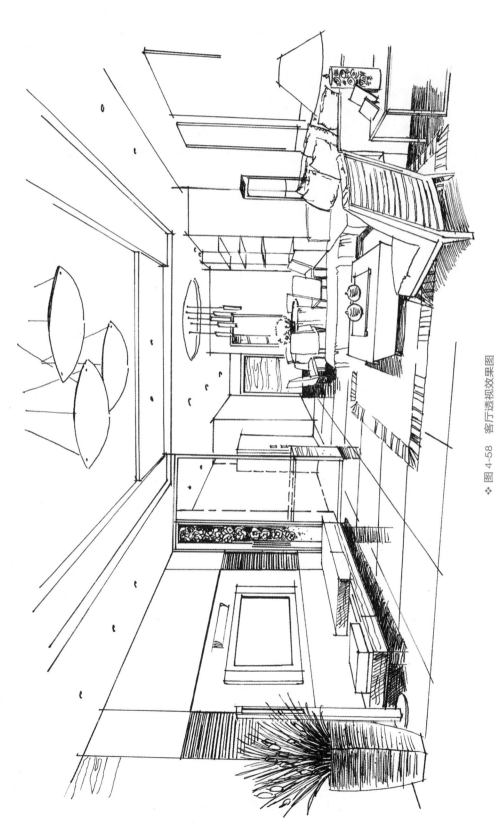

❖ 图 4-58 客厅透视效果图

作品点评：近处盆栽和座椅用线密集，远处餐桌餐椅用线概括。图 4-58 体现了近实远虚的表现手法，拉开了客厅的空间景深感。

参 考 文 献

[1] 杨建飞 . 素描基础教程 [M]. 北京：中国书店出版社，2016.

[2] 温崇圣，姜烨 . 速写 [M]. 2 版 . 北京：中国建筑工业出版社，2004.

[3] 来拓手绘 . 景观 / 建筑手绘表现应用手册：线稿训练 [M]. 北京：中国青年出版社，2011.

[4] 李津，彭军 . 写生·设计 [M]. 天津：天津大学出版社，2004.

[5] 潘周婧 . 印象手绘：室内设计手绘线稿表现 [M]. 2 版 . 北京：人民邮电出版社，2018.

[6] 潘俊杰 . 潘俊杰手绘世界 [M]. 福州：福建科学技术出版社，2009.

[7] 孙述虎 . 景观设计手绘：草图与细节 [M]. 南京：江苏人民出版社，2013.

[8] 施徐华 . 环境艺术表现技法 [M]. 北京：高等教育出版社，2013.

[9] 贾新新，唐英，马科 . 景观设计手绘技法从入门到精通 [M]. 北京：人民邮电出版社，2017.

[10] 谢尘 . 户外钢笔写生技法详解 [M]. 武汉：湖北美术出版社，2008.